15일에 끝내주는 청목 캘리그라피

청목 **김상돈** 지음

15일에
끝내주는
청 목
캘리그라피

푸른e미디어

시중의 캘리그라피를 보자면 캘리그라피 작가로서의 아쉬운 점이 많다. 그것은 캘리그라피의 디자인이 서로 비슷한 글자체로 이루어져 있어 개성과 차별성이 없고 서로 많이 닮아있다는 점이다.

아름다운 한글 서체는 다양한 선의 조합으로 이루어진 조형적이고 과학적인 글자이다. 그래서 저자는 아름다운 한글의 조형미를 극대화하여 통일감과 변화, 공간감 그리고 글자의 비례감을 중심으로 글자체를 연구하게 되었다. 그렇게 만들어진 서체가 '청목체'이다.

청목은 저자의 호다. 푸른나무를 뜻한다. 글자의 생명에 조형적 아름다움을 주어 늘 푸른나무처럼 살아있는 서체를 만들고자 한 저자의 뜻이기도 하다.

시중의 많은 캘리그라피 서체의 공통점은 선의 다양한 필압을 통해 표현하는 정도의 차이가 작다는 데에 있다. 그래서 글씨의 힘을 느끼기가 어렵고 여백의 문제를 해결하지 못해 문장의 짜임새가 없다는 점도 있다. 이러한 점을 반영하여 글자의 강조와 비례, 변화와 통일 등 미적 원리에 의한 글자의 새로운 형태에 질서를 부여하는 것. 이것이 '청목캘리그라피'다.

따라서 저자는 청목캘리그라피에 대한 교육 지침서를 통해 다음과 같은 교육 효과를 기대해본다.

첫째, 초보자가 쉽게 접근하고 원리를 이해하는 수준으로 발전된다.

둘째, 필압에 대한 선의 다양한 표현이 가능하게 되어 조형적 아름다움을 표현할 수 있다.

셋째, 글자의 흐름을 이해하여 문장의 전체적인 덩어리감을 표현할 수

있다.

넷째, 글자가 가지고 있는 성격을 반영하여 감성 글씨를 쓸 수 있다.

다섯째, 청목체를 학습하면서 조형적 원리를 바탕으로 멋진 자신의 서체로 발전할 수 있다.

캘리그라피는 멋 글씨이다.

멋있는 표현 방법을 배우기 위해서는 이 책과 더불어 유튜브의 청목캘리그라피 강의 동영상을 시청하면 훨씬 그 배움의 속도를 높여주어 만족할 것이다. 또한 네이버 '청목캘리그라피' 카페에 본인이 쓴 작품을 올려주면 비대면 교육이 가능하다.

아름다운 한글이 더 아름답게 하기 위한 노력, 그것이 청목캘리그라피가 추구하는 방향이다. 여러분이 필자와 함께한다면 더 행복한 동행이 되리라고 믿는다.

끝으로 출판에 늘 힘써주시는 푸른미디어 김왕기 대표님, 저에게 에너지를 주어 행복감을 주는 캘리그라피 교직원동아리의 선생님과 교수님들, 국제교육원 청목캘리그라피 수강반 여러분께 감사의 인사를 드린다.

또한 이 책을 통해서 자기개발과 전공 콘텐츠로서의 활용을 위한 교양수업의 수많은 제자들 그리고 사랑하는 아내, 박경희 님에게도 감사의 마음을 전한다.

청목캘리그라피 연구실에서 김상돈 경민대학교 교수

CONTENTS

1. 정의
글씨나 글자를 아름답게 쓰는 기술 또는 아름다운 서체라는 뜻이다.

2. 경쟁력
정답이 없다.
사람의 마음을 움직인다.
다양한 도구로 표현한다.
진화한다.
대중과 소통하는 예술이다.

캘리그라피와
첫 만남

캘리그라피란 무엇인가?

국어사전

일명 캘리그라피. 글씨나 글자를 아름답게 쓰는 기술. 좁게는 '서예(書藝)'를 이르고, 넓게는 활자 이외의 모든 '서체(書體)'를 이른다.

미술대사전(용어편)

어원적으로는 '아름답게 쓰다'의 뜻으로 동양에서 일컫는 서(書)에 해당. 원래는 붓이나 펜을 이용해서 종이나 천에 글씨를 쓰는 것으로서, 비석 등에 끌로 파서 새기는 에피그래피(epigraphy)와는 구분 지어졌으나, 비문 등도 아름답게 쓰여진 것은 캘리그라피에 포함됨. 중국 등에서 고도로 발달하여 독립된 장르를 형성하고 있으며 이슬람권에서도 중요시되고 있음.

위키백과

그리스어 : κάλλος kallos '아름다움' + 그리스어: γραφή graphē '쓰기' 즉, 손으로 그린 그림 문자라는 뜻으로 글씨를 아름답게 쓰는 기술을 뜻한다.

다음백과

'아름다운 서체'란 뜻을 지닌 그리스어 'Kalligraphia'에서 유래했다. 캘리(Calli)는 미(美)를 뜻하며, 그래피(Graphy)는 화풍·서풍·서법 등의 의미를 갖고 있다. 동양에서는 서화, 곧 해서·행서·초서를 의미한다. 붓이나 펜을 이용해 종이나 천에 글씨를 쓰는 것으로, 비석 등에 끌로 파서 새기는 에피그래피(epigraphy)와는 구분된다.

광고사전

사전적으로는 서예, 서법이라는 뜻이나 서체 디자인 분야에서는 일정한 의도를 표현하기 위해 손으로 쓴 서체를 말한다. 용도가 확실하고 목적이 있는 글씨라는 점에서 일반적인 손글씨와는 의미가 좀 다르다

시사상식사전

캘리그라피(Calligraphy)란 '손으로 그린 문자'라는 뜻이나, 조형상으로는 의미전달의 수단이라는 문자의 본뜻을 떠나 유연하고 동적인 선, 글자 자체의 독특한 번짐, 살짝 스쳐 가는 효과, 여백의 균형미 등 순수 조형의 관점에서 보는 것을 뜻한다. 서예(書藝)가 영어로 캘리그라피(Calligraphy)라 번역되기도 하는데, 원래 calligraphy는 아름다운 서체란 뜻을 지닌 그리스어 Kalligraphia에서 유래된 전문적인 핸드레터링 기술을 뜻한다. 이 중에서 calligraphy의 Calli는 미(美)를 뜻하며, Graphy는 화풍, 서풍, 서법, 기록법의 의미를 갖고 있다. 즉, 개성적인 표현과 우연성이 중시되는 캘리그라피는 기계적인 표현이 아닌 손으로 쓴 아름답고 개성 있는 글자체이다.

캘리그라피의 경쟁력

캘리그라피는 목적에 따라 분류하면 크게 두 가지로 나눌 수 있다. 하나는 예술 작품으로써의 캘리그라피이고, 다른 하나는 상업적 목적으로써의 캘리그라피이다. 예술 작품으로써의 캘리그라피는 주로 상업적인 목적이라기보다 예술성이 강조된 것이다. 작가 개인의 작품 활동을 목적으로 한 캘리그라피를 의미한다. 이러한 작품들은 작품전시회를 통해 관객들과 소통을 한다.

특히, 예술적 목적이라면 다양한 시도를 통해 작가의 의도를 담아낼 수 있는 장점이 있다. 순수미술에서의 창작활동처럼 다양한 시도에 의한 창작 결과물을 만들어내어 실험적인 작품을 만들고 이를 통해 관심 있는 관객과 소통하는 것이 특징이다. 하지만 이러한 순수예술로서의 캘리그라피는 영역이 정확히 구분되어 있지 않다는 것이다. 순수예술과 응용예술과의 경계가 모호한 부분이 있기 때문이다.

작가의 예술성이 상품화되고 활용되는 요즘은 더욱 그렇다. 예술적 표현이 상업적 목적으로 활용되는 것이 요즘의 추세다. 따라서 특별히 구분하는 것이 의미가 크지 않다. 반면 상업적으로 쓰이는 캘리그라피는 여러 가

지 홍보를 목적으로 많이 사용된다. 이런 작품들은 우리 일상생활에 보이는 다양한 분야에 접목시킨 경우로 캘리그라피를 직접적으로 공부하거나 작업하는 사람이 아니더라도 많이 접할 수 있다.

순수 예술적 작품의 캘리그라피와 상업적 목적의 캘리그라피의 구분을 하는데 가장 큰 특징은 바로 그 캘리그라피의 결과물이 대중에게 있느냐와 작가에게 있느냐에 따른 것이다. 상업적 목적의 캘리그라피는 철저히 소비자에게 있다. 소비자 대중의 시각에 맞는 결과물을 제작하는 것이다. 작가의 입맛에 맞는 작품이 아니라 의뢰하는 회사나 사람의 의사에 따라 맞춤형으로 캘리그라피를 쓰는 것이 상업적인 목적의 캘리그라피라고 정리할 수 있다.

캘리그라피의 강점이기도 한 세상의 하나밖에 없는 글자체는 흔한 활자의 지루함과 평범을 벗어나 새로움을 주고 손글씨의 매력인 인간적인 면도 함께 보여주기에 상업적으로 많이 활용된다고 보면 된다. 대형할인마트를 가보면 웬만한 제품의 브랜드 타이틀은 캘리그라피를 활용하고 있다. 캘리그라피는 인쇄체에 비해 주목성이 높기 때문이다.

캘리그라피는 기본적으로 문자를 이용한 작업이다. 2000년 이후 캘리그라피가 재발견되면서 북 커버(책 표지), 브랜드 네이밍, 드라마 타이틀, 영화 타이틀, 제품 포장, 기념품, 각종 포스터, 카드 제작, 현수막, 광고, 브랜드 아이덴티티 등에 광범위하게 활용되고 있으며, 활용 분야는 더욱 확대될 것으로 예상된다. 더욱이 컴퓨터나 기계적인 활자 홍수 시대에 대한 반작용으로 인간미가 묻어나는 손글씨인 캘리그라피가 각광을 받는 것은 어쩌면 딱딱하고 차갑고 변별력 없는 활자 세상에서 벗어나고자 하는 시대적 요구인 것이다. 캘리그라피를 활용한 상품 브랜드와 각종 홍보용 타이틀이 아주 흔하게 세상에 노출되어 있다. 글씨의 감성이 필요한 부분의 요구에 부응하는 결과이다.

캘리그라피의 경쟁력은 다음과 같다.

1. 정답이 없다. 그러므로 마음껏 창작활동을 통해 자신만의 캘리그라피를 만들어 낼 수 있다. 자신만의 캘리그라피는 세상에 하나밖에 없는 순수 창작물이라는 점에서 더욱 가치가 있다.

2. 따뜻한 인간미가 묻어나는 손글씨이므로 감성 글씨를 표현할 수 있다. 감성 글씨는 사람의 마음을 움직인다. 그래서 다양하게 상업적으로 활용된다. 감성 글씨는 맛을 표현하고 계절을 표현하고 감정을 담아내는 특성이 있다. 일반 기계적인 글씨에서는 도저히 표현이 불가능한 것을 캘리그라피는 가능하게 한다. 캘리그라피의 가장 중요한 경쟁력이라 할 수 있다.

3. 다양한 도구에 의한 표현을 할 수 있다. 붓과 펜뿐만 아니라 나뭇가지나 면봉, 유리 조각, 철사, 빗자루 등 수없이 많은 도구를 이용하여 다양한 성격의 캘리그라피를 연출할 수 있다.

4. 캘리그라피는 진화한다. 처음 캘리그라피를 접하고 초보의 실력에서 프로로 진화되어도 작가의 노력 여부에 따라서 캘리그라피는 더 아름답고 멋지게 변화하고 진화된다. 그래서 캘리그라피의 창작 결과물은 더 다양화되고 그 폭이 넓어진다.

5. 캘리그라피는 대중과 소통하는 예술적 특징을 가지고 있다. 따라서 함께 작업하고 전시하고 공유하면서 아름다운 예술적 감각을 키울 수 있다.

캘리그라피의 재료와 용구

캘리그라피의 재료와 용구는 문방사우(文房四友) 또는 문방사보(文房四寶)라 불리는 붓, 먹, 벼루, 종이를 기본으로 사용한다. 이러한 기본 재료와 용구 외에 표현하고자 하는 상황에 따라 먹물, 연적(종이컵, 물병으로 대체 가능), 서진(무거운 물체로 대체 가능), 스펀지, 펜, 목탄, 면봉, 나뭇가지, 수세미, 나무젓가락, 색연필 등 무엇으로든지 활용이 가능하다.

붓

캘리그라피할 때 가장 많이 사용하는 붓은 붓털의 길이가 5cm 이하의 세필이다. 붓의 종류는 매우 다양하므로 표현하고자 하는 작품 제작의 상황에 맞춰 사용하도록 한다.

붓은 우리가 흔히 사용하는 일반적인 펜과는 달리 획의 굵기를 자유자재로 조절할 수 있다. 글씨를 쓸 때 도구의 끝에 가해지는 힘을 필압이라 하는데, 이 필압을 조절함으로써 획의 굵기를 조절할 수 있다. 붓으로 그을 수 있는 가장 얇은 획부터 가장 두꺼운 획까지 다양하게 그어보며 원하는 굵기를 조절하도록 한다.

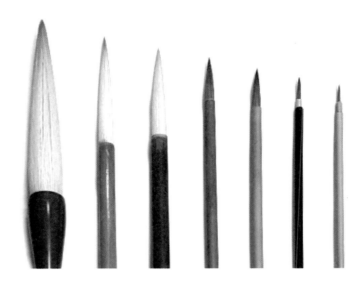

갈필은 붓에 먹물을 조금만 묻혀서 사용하거나 속도를 빠르게 하여 획을 거칠게 하는 기법이다. 붓을 사용하는 속도를 조절하여 획의 느낌을 다양하게 표현하도록 한다.

붓은 사용한 후 보관도 중요하다. 붓은 먹물을 머금고 있어서 그냥 놔두면 굳어질 수 있다. 따라서 반드시 세척을 해서 보관해야 한다. 세제를 써서 세척하기보다는 흐르는 물에 깨끗이 세척하여 맑은 물이 나올 때까지 수돗물에 담그거나 흔들어서 붓털이 아래로 향하도록 걸어두면 보관에 효과적이며 붓의 수명도 길어진다.

먹과 먹물

캘리그라피를 처음 접하는 경우 대부분 먹물을 사용한다. 먹물과 물을 8:2 또는 7:3 등으로 섞어 쓰거나, 먹물 원액을 그대로 사용해도 된다. 글씨를 쓸 때에는 표현 효과를 높이기 위해 먹물의 양을 적절히 조절한다.

요즘처럼 바쁜 일상 속에서 취미로 배우는 사람들 입장에선 간편한 먹물(사진 참조)을 사용하는 것이 좋다. 먹과 벼루에 의한 먹물은 시간이 많이 걸리고 먹물의 농도가 일정하게 맞추기 어렵기 때문이다. 먹물은 수분이 많으면 번짐 효과 크고 수분이 적으면 거친 느낌이 표현된다.

먹물을 사용할 때 먹물을 담는 그릇에 따라서 시간이 흐르면 먹물은 수분이 증발하여 걸쭉한 먹물이 되기 쉽다. 이러한 특성을 이용하여 거친 글씨를 쓸 때 유용하다. 또, 먹물은 100% 검은색이 아니다. 수분에 의해 그 농도가 조금 다르다. 수분이 많으면 화선지에 글씨를 쓸 때 번짐 효과가 커서 의도한 글씨를 내기 어렵다. 먹을 직접 갈아서 사용하는 경우에 먹물의 농도를 조절하는 장점이 있다. 진하게 먹물을 만들거나 수분이 많은 먹물도 만들어낼 수 있다는 것이다. 따라서 필요에 따라 먹물의 농도를 조절하여 쓰고자 할 때는 직접 벼루에 먹을 갈아서 사용하면 된다.

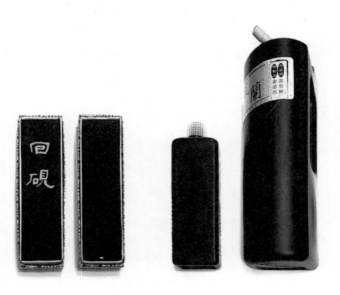

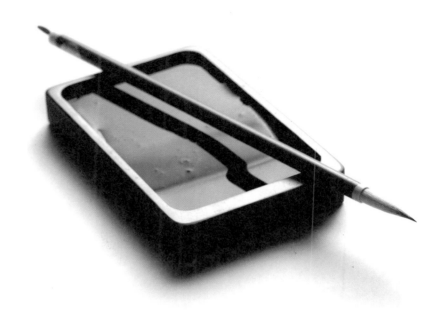

벼루

벼루에 먹을 직접 갈아 쓰지 않고 판매하는 먹물을 사용할 때에는, 사기 또는 유리 재질의 그릇을 사용해도 된다. 사기나 유리는 먹을 흡수하지 않아 사용 후 씻어내기 좋다.

종이

캘리그라피를 연습하는 종이로는 주로 화선지를 사용한다. 화선지는 문구점, 필방, 화방, 등에서 구입한다. 종이의 종류는 화선지 두 장을 겹쳐 만든 것을 이합지를 비롯하여, 화선지보다 질감이 곱고 번짐이 섬세하며 다양한 먹색을 표현하기 좋은 작품지 등 그 종류가 매우 다양하다.

초보자는 주로 화방이나 필방에서 구입하는 연습지를 많이 쓴다. 가격도 저렴하

고 캘리그리피 연습용으로 적당하기 때문이다. 연습지는 길이가 길어서 3등분이나 4등분해서 사용한다.

연습지는 매끈한 면과 거친 면을 되어있다. 거친 면은 캘리그라피를 쓸 때 붓의 거칠고 강한 표현을 요할 때 사용한다. 그 외 연습할 때는 주로 매끈한 면이 적당하다. 붓의 자연스러운 흐름이나 감성 글씨표현과 작은 글씨를 쓰는데 적당하다.

종이의 보관도 중요하다. 습기가 많은 곳에 보관하면 먹물이 의도와 상관없이 번진다. 그래서 직사광선을 피하고 그늘진 곳에 보관하는 것이 좋다. 또한 종이를 펴서 보관해야 한다. 가끔 종이 보관이 잘 못되어 구겨진 채 가져와서 캘리그라피 연습을 하는 경우가 있는데 종이가 구겨진 상태에서 절대 바른 글씨가 나오질 않는다. 접어서 보관하지 말고 반드시 펴서 보관하길 바란다. 3개월 이상 보관이 필요할 땐 비닐로 포장해서 보관하는 것도 중요하다.

1. 속도가 빠르면 거칠고 긴장감이 나타난다.
2. 속도가 늦으면 번진다.
3. 굵은 선은 무거운 주제 표현에, 가는 선은 긴장감과 예민함 표현에 적합하다.
4. 곡선이나 원은 부드럽고 율동미를 표현할 때 주로 쓰인다.
5. 선의 5단계 표현은 입체감을 강조하고 조형미를 극대화하는 중요한 요소다.

2일차

캘리그라피
직선과
친해지기

캘리그라피의
직선 연습

캘리그라피를 배우는 첫 번째 과제가 선 연습이다. 캘리그라피 연습의 가장 기본이 되며 선을 똑바로 긋는다는 건 생각보다 쉽지 않다. 예전에 필기구로 손글씨를 많이 써온 세대라면 요즘의 키보드 세대보다는 좀 더 익숙하게 선 연습이 될 것으로 보인다. 선 연습은 붓이나 펜, 기타 필기구를 사용하는 캘리그라피 입문에 있어서 피해갈 수 없는 기본 과정이므로 반드시 붓의 또는 펜의 성질을 이해하고 일정하고 고르게 똑바로 긋는 연습을 많이 해서 자연스럽게 의도한 대로 선이 표현되어야 한다.

서예의 집필법에는 단구법, 쌍구법, 발등법, 악필법 등 다양한 붓 잡는 법이 있지만 여기서 일일이 소개는 안 하겠다. 그 이유는 서예와는 다른 영역이 캘리그라피기 때문이다. 따라서 붓은 가장 자연스러운 본인의 필기습관에 의해 잡고 쓰면 된다. 그것이 가장 자연스럽고 편하다. 또 그렇게 잡는다고 해서 표현이 안 되거나 어려운 경우를 보지 못했다. 다시 강조하자면 "붓은 어떻게 잡아요?"라고 질문을 받으면 필자는 "본인 가장 편하게 필기구를 잡는 습관대로 하세요"라고 말해 준다.

선 연습의 목적은 붓과 먹물의 감을 익히는 데 있다. 붓의 성질을 파악하

고 붓의 표현을 의도한 대로 하기 위한 훈련으로 보면 된다. 선 연습에 있어서 중요한 몇 가지를 정리한다면 다음과 같다.

첫째, 속도에 의한 성격에 있어서 속도가 빠르면 거칠고 긴장감이 나타난다.

둘째, 속도가 느리면 번짐 효과가 있어서 의도치 않게 글씨가 뭉개질 수 있다. 특히, 가늘고 작은 글씨를 쓸 때는 빠른 속도가 맞다.

셋째, 선의 굵고 가는 정도에 따른 성격이다. 굵은 선은 중량감과 무게감이 있어서 무거운 주제를 표현할 때 자주 쓰인다. 가는 선은 긴장감과 예민함 등 표현에 적합하며 특히, 붓으로 표현되는 캘리그라피는 빠른 속도에 의한 흘림체나 기울어 쓰는 서체에 적합하다.

넷째, 곡선이나 원의 표현에 대한 것으로 부드럽고 율동미를 표현할 때 주로 쓰인다.

다섯째, 선의 두께의 한 변화이다. 선은 총 5단계로 표현된다. 단계별 선의 두께를 다양하게 표현하고 적용하는 것이 무엇보다도 중요한 핵심 포인트이다. 선의 두께의 다양화는 입체감을 더 강조하고 조형미를 극대화하는 중요한 요소다.

선 연습(붓의 사용과 직선 5단계 연습)

직선을 연습할 때 팔꿈치를 중심으로 하는 경우가 많이 있다. 이것은 평소 필기 습관에 의한 것으로 보인다. 팔꿈치가 축으로 된 상태에서 선 연습을 하면 직선이 나오질 않는다. 따라서 직선이 나오기 위해선 어깨를 축으로 움직여야 한다. 다시 말해서 어깨와 팔꿈치, 그리고 손이 하나가 되어 좌에서 우로 움직여야 반듯한 직선이 나온다는 것이다.

직선을 그을 때 또 주의할 것은 필압(붓의 힘 조절)을 일정하게 하는 것이다. 그

래야 같은 굵기의 선을 표현할 수 있다. 초보자는 이 점을 매우 어려워한다. 그러나 1시간 정도 연습을 해보면 자연스럽게 같은 굵기의 선이 표현되는 것이 일반적이다.

5단계의 선 연습은 우측의 캘리그라피에서 보듯이 선의 굵기를 1단계에서 5단계까지 다 녹여내야 한다. 그것은 전체적으로 글의 입체감과 조형미를 극대화하기 위한 것이다. 5단계의 선 연습은 그래서 매우 중요하다.

1단계는 붓의 끝부분을 통해 빠른 속도로 써야 한다. 초보자는 두려운 나머지 천천히 붓을 이동시킨다. 그러면 연습지에 먹물이 번짐 효과가 나타나 선의 굵기가 일정하게 나오질 않는다. 1단계 선 연습은 연습지 3장 정도를 연습해야 제대로 선이 나온다. 평소 잡아보지 않는 붓을 통해 자연스럽게 표현하기엔 다소 무리가 있다. 그 때문에 붓과 손이 일체가 되어 친해지는 시간이 필요하다. 1단계의 선을 연습할 때 선의 끝부분은 붓을 날리지 말고 멈춰야 한다. 선의 끝부분이 점이 생기도록 하는 것이 중요하다.

2단계 선 연습은 1단계 선의 두께보다 약 2배 정도의 굵기로 표현한다. 붓의 눌림 정도가 1단계보다 살짝 더 눌러서 두께 조절을 해야 한다. 2단계 선 연습 역시 붓의 속도가 너무 늦으면 번짐 효과가 나타나므로 이를 유의하면서 연습을 해야 한다. 또, 붓의 속도가 너무 빠르면 거친 선의 효과가 나타나므로 연습을 통해 그 감각을 익히는 것이 중요하다.

3단계 선 연습은 2단계에 비해 2배 정도의 선의 굵기를 표현한다. 붓에 먹물을 적당히 머금게 하여 1단계에 비해서 천천히 붓을 이동하면서 선을 그어야 한다. 선이 두꺼울수록 먹물의 양이 더 필요하다. 따라서 속도가

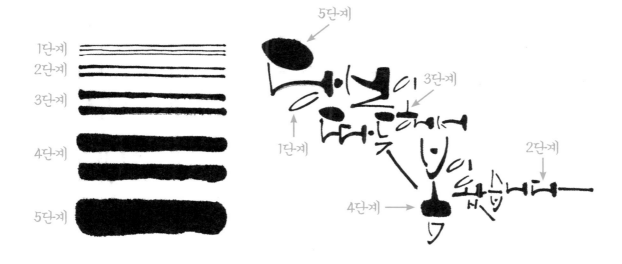

일정하고 천천히 이동해야 연습지에 원하는 두께의 선이 표현된다.

4단계 선 연습은 붓을 몸쪽으로 뉘면서 3단계보다 더 천천히 붓을 이동해야 한다. 특히 두꺼운 선 연습을 할 때는 먹물을 충분히 머금은 상태인지 확인하고 선을 그어야 한다. 먹물의 양이 적으면 붓의 궤적이 거칠게 표현되어 일정한 선을 만들어 내기가 어렵다. 초보자는 이러한 붓과 먹물의 양을 연습을 통해 감각을 익혀야 한다. 보통 선 연습을 할 때 선의 길이를 묻는 경우가 있다. 선 연습 시 선의 길이는 대략 10센티미터 내외로 하면 적당하다.

선 연습 시 그림을 참조하면 가는 선 1단계와 두꺼운 선 5단계의 두께 차이를 볼 수 있다. 선 연습은 수평을 유지하고 똑바로 긋는 것부터 시작한다. 우측의 '당신이 따뜻해서 봄이 왔습니다.'의 캘리그라피를 보면 글자와 문장에 5단계의 선이 다 포함되어있는 것을 볼 수 있다.

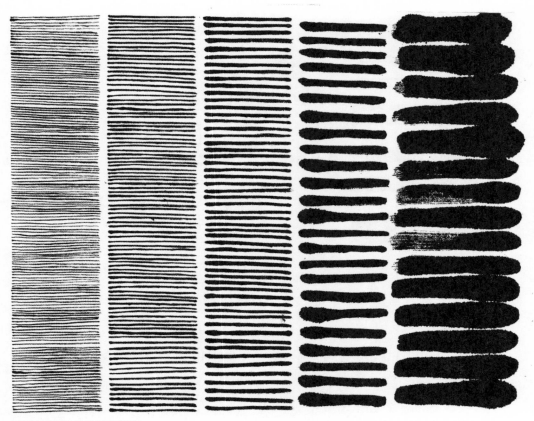

5단계 붓에 의한 선 연습(학생작품)

동일한 선두께로 표현하는 가로, 세로 선 연습

선의 굵기의 변화로 표현하는 가로, 세로 선 연습

5단계의 선 연습을 통해 글자 하나에도 각기 다른 굵기의 선을 표현하는 것. 이것이 캘리그라피의 조형적 아름다움을 만들어내는 시작이다. 선의 두께를 단계별로 표현하고 수평을 유지하여 연습하는 것 이것이 핵심포인트이다.

그 연습이 끝나면 바깥쪽에서부터 굵고 진한 선으로 시작하여 직선을 긋다가 90도 방향으로 꺾어 긋는 연습을 한다. 점점 가늘고 옅은 선으로 사각형 및 사각 달팽이 모양의 선 그리기 연습을 한다.

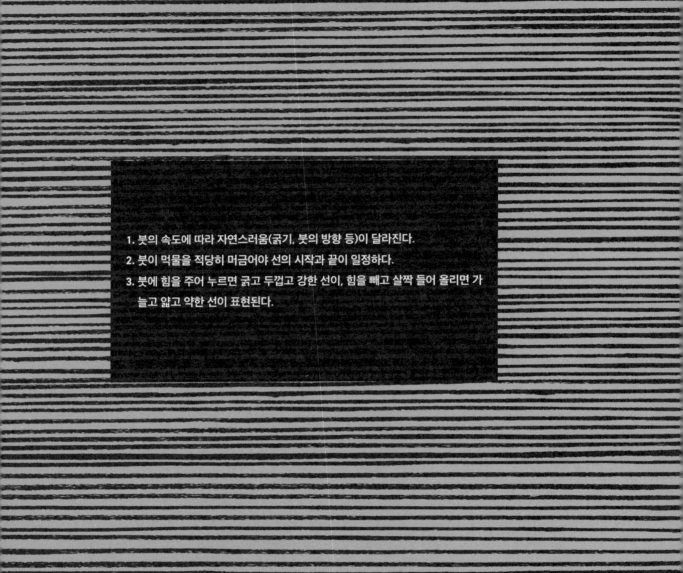

1. 붓의 속도에 따라 자연스러움(굵기, 붓의 방향 등)이 달라진다.

2. 붓이 먹물을 적당히 머금어야 선의 시작과 끝이 일정하다.

3. 붓에 힘을 주어 누르면 굵고 두껍고 강한 선이, 힘을 빼고 살짝 들어 올리면 가늘고 얇고 약한 선이 표현된다.

3일차

캘리그라피
곡선과
친해지기

캘리그라피의 곡선 연습

곡선 연습에서 가장 중요한 포인트는 자연스러운 선의 느낌이다. 곡선은 붓의 방향이 얼마나 자연스럽게 표현했는가에 따라 잘된 곡선 표현인지 아닌지에 대한 평가가 나온다. 그럼, 자연스러운 곡선은 어떻게 표현하는가?

첫째, 붓의 속도에 달려있다. 속도가 빠르면 그만큼 자연스러운 선의 궤적이 나온다, 붓의 속도가 느리면 선의 부자연스러운 굵기나 붓의 방향이 표현된다.

둘째, 붓의 먹물을 적당히 머금어야 시작하는 선과 끝나는 선의 일정함을 유지할 수 있다. 따라서 붓의 먹물의 양은 너무 많으면 시작과 함께 번짐 효과가 되어 의도와 상관없는 곡선이 표현된다. 다양한 아래의 곡선 연습을 통해 붓의 속도와 먹물의 양 조절에 대한 감을 익힐 필요가 있다.

파도, 스프링

굵고 큰 파도 모양의 곡선, 작은 파도 모양의 곡선, 위로 볼록한 스프링 모양의 곡선, 아래로 볼록한 스프링 모양의 곡선 등이다. 붓을 떼지 않고 한 번

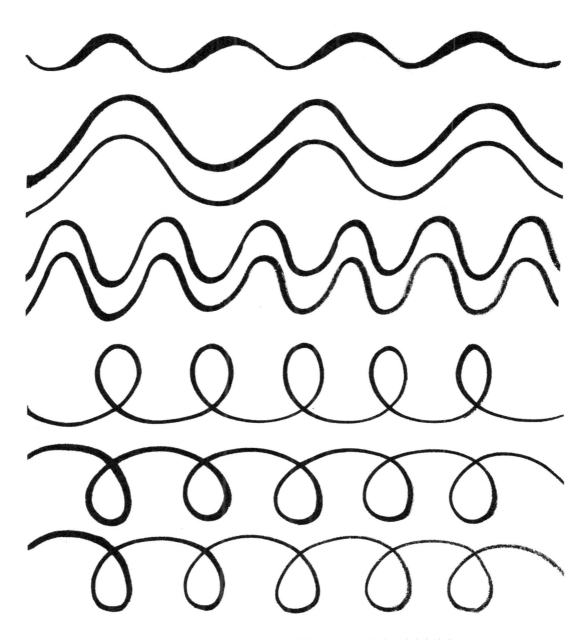

곡선 **연습** 붓의 힘조절을 동일하게 하면서 속도를 일정하게 유지해야 한다.

에 각각의 모양을 완성하는 연습을 한다. 손의 긴장을 풀고 먹물의 양을 조절해보는 연습으로 좋다.

반드시 붓의 속도를 일정하게 해야 한다. 그렇지 않으면 선의 굵기가 달라지고 먹물의 번짐이 일어난다.

동심원, 달팽이

선의 굵기와 먹물의 양을 조절하여 점점 크고 굵게, 점점 작고 가늘게 연습한다. 곡선(동심원, 달팽이 모양 등)을 그려보며 선의 단계를 자연스럽게 조절하는 연습을 하도록 한다.

붓으로 원 그리는 방향을 맞춰 표현하기는 까다롭다. 너무 빨리 그리지 않고 천천히 의도한 방향으로 그려나가야 한다. 원을 그릴 때 먹물의 양을 잘 조절해야 거친 선이 안 나온다. 너무 많은 먹물의 양은 번짐으로 인하여 균일한 선이 표현되지 않으므로 주의해야 한다.

동심원 그리기 먹물을 충분히 붓에 머금은 상태에서 일정한 선(원)을 그려본다.

달팽이 그리기 먹물의 양과 힘조절, 적정한 속도가 요구되는 연습이다.

붓을 이용한 다양한 선의 표현을 참고하여 붓의 특성을 알아보는 연습이 필요하다. 이러한 연습은 캘리그라피의 감성을 표현하고 형태를 표현하는데 반드시 필요한 기능이다. 붓의 특성을 알아보는 연습을 할 때에는 힘 조절에 의한 변화 및 먹물의 양 조절에 초점을 맞추어 표현해 보도록 한다. 특히 힘 조절은 초보자가 가장 어려워하는 기능이다. 힘 조절을 잘하는 방법은 연습뿐이며 필압에 대한 감각을 익혀야 한다.

압력을 어느 정도를 주어야 굵기에 대한 표현이 가능한지를 본인 스스로 익혀야 한다. 힘이 들어가서 굵고 강한 느낌을 표현하다가 붓을 힘을 빼는 선의 변화가 중요하다. 이것에 대한 연습을 다음 페이지의 그림을 통해 반복 연습하길 권한다.

역입, 중봉, 회봉이 있는 선 연습

캘리그라피에는 역입, 중봉, 회봉이 있거나 없는 다양한 선 등이 있는데 설명하자면 다음과 같다.

역입 : 선을 처음 긋기 시작할 때의 붓의 진행 방향과 반대되는 방향으로 먼저 붓끝을 움직여 쓰는 방법이다. 역입을 이용하면 선의 시작 부분을 꽉 차게 표현할 수 있다.

중봉 : 붓끝이 선의 중심에 일치하도록 유지하여 진행하는 방법이다. 붓을 똑바로 세워 중봉을 유지하면서 선을 긋는 연습을 하도록 한다.

회봉 : 역입의 방법과 반대이다. 선을 마무리할 때의 방법으로 진행하던 붓의 진행 방향과 반대쪽으로 붓을 돌려 표현하는 기법이다.

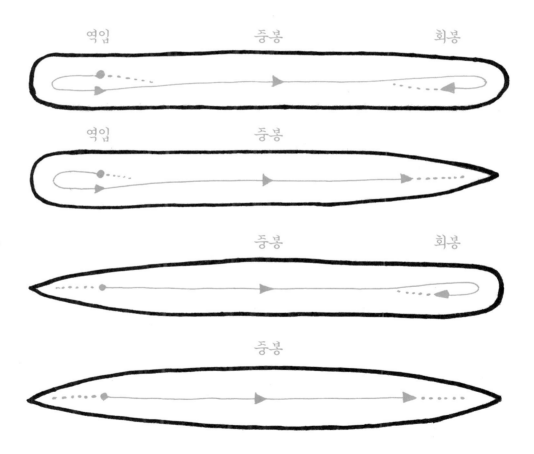

역입, 중봉, 회봉이 모두 살아있는 직선

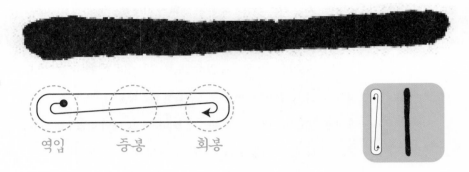

역입 중봉 회봉

역입과 중봉은 있으나 회봉은 없는 직선

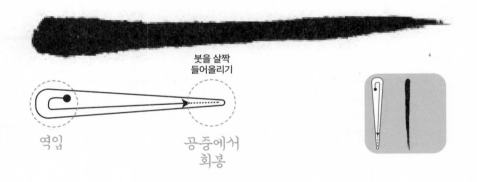

붓을 살짝
들어올리기

역입 공중에서
회봉

역입은 없으나 중봉과 회봉은 있는 직선

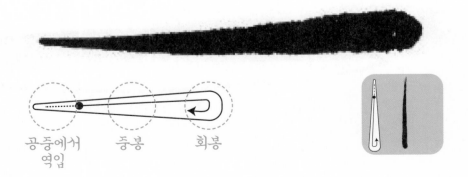

공중에서 중봉 회봉
역입

역입과 회봉이 없는 직선

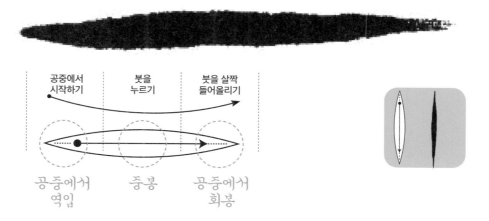

역입, 중봉, 회봉이 모두 살아있는 곡선

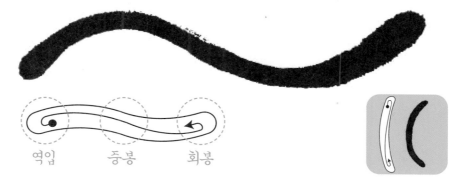

역입과 중봉은 있으나 회봉은 없는 곡선

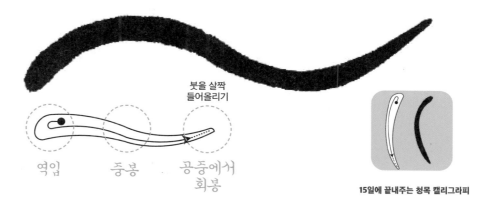

15일에 끝내주는 청목 캘리그라피

역입은 없으나 중봉과 회봉은 있는 곡선

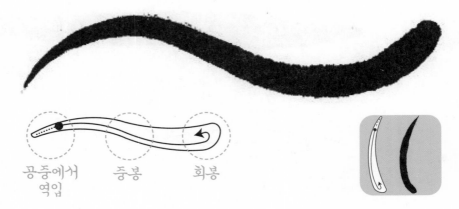

공중에서 역입 · 중봉 · 회봉

역입과 회봉이 없는 곡선

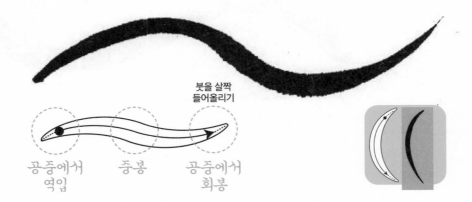

붓을 살짝 들어올리기

공중에서 역입 · 중봉 · 공중에서 회봉

캘리그라피는 다양한 선의 성격이 필요하다. 그 때문에 붓이나 펜, 그리고 다양한 도구를 통해서 표현되어지는 캘리그라피에 대해 의도한대도 작품을 만들기 위해 여러 시도를 해볼 필요가 있다.

앞서 언급했지만 캘리그라피는 손글씨다. 따라서 나만의 개성을 표현하려는 시도가 결국 가장 중요하고 가치가 있다는 것을 말하고 싶다.

캘리그라피
필압 조절 선 연습

필압이란 붓글씨를 쓰거나 그림을 그릴 때, 붓끝에 주는 일정한 압력을 말한다. 붓에 힘을 주어 누르면 굵고 두껍고 강한 선을 표현할 수 있고, 힘을 빼고 살짝 들어 올리면 가늘고 얇고 약한 선을 표현할 수 있다. 필압을 붓을 누르고 드는 정도에 따라 선의 두께를 조절하는 방법이다. 힘을 주었다가 점점 힘을 빼며 붓을 들어 올려 선을 점점 가늘게 만들어보는 연습을 한다. 한 획 안에서 붓을 눌렀다 들었다(붓에 힘을 주었다 뺐다)를 반복하면서 필압 연습을 하다 보면 붓을 잡은 손에 리듬감이 느껴진다.

1~**4**번으로 갈수록 필압을 주는 간격이 짧아지도록, **5**~**8**번으로 갈수록 필압을 주는 간격이 길어지도록 연습하는 방법이다.

필압 조절 연습 방법

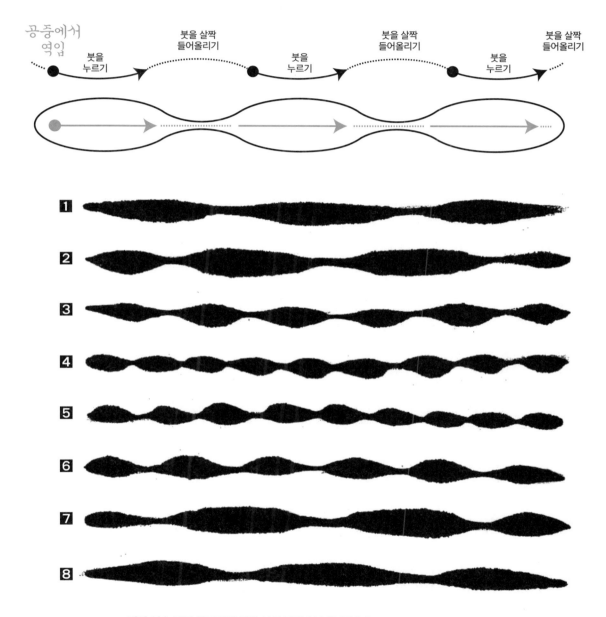

공중에서
역입

붓을
누르기

붓을 살짝
들어올리기

붓을
누르기

붓을 살짝
들어올리기

붓을
누르기

붓을 살짝
들어올리기

1

2

3

4

5

6

7

8

필압 연습 붓의 힘조절에 의한 선의 변화 연습을 해본다.

청목체는 남성적이며 힘이 있고 강하고 조형미를 극대화시킨다.
전체적으로 조화와 비례감을 중시한다.

한글
캘리그라피
기초 쓰기

한글 캘리그라피의 기초 쓰기

캘리그라피의 한글 기초 연습은 두 가지의 유형으로 연습할 필요가 있다. 첫째는 청목체다. 청목체는 남성적이며 힘이 있고 강하고 조형미를 극대화하여 전체적으로 조화와 비례감을 중시하는 것이 특징이다.

청목체 한글 연습(기본형)

청목체의 기본형은 통일감에 의한 질서를 강조한 기본형이다. 굵기와 크기를 동일하게 표현하여 일관성 있는 조형미를 나타낸다. 자료를 참고하여 따라 쓰는 연습이 필요하다. 보통, 초보자가 가장 어려운 것이 일정하게 표현하는 것이다.

처음 '가나다라마바사아자카타파하'를 써보라 시켜보면 '가'자는 대부분 크게 쓰고 마지막 '하'자는 작게 쓰는 경향이 많다. 습관이 안 되어서 그렇게 많이 쓴다. 따라서 일정하게 쓸 수 있도록 반복 연습이 필요하다. 여기서 몇 가지 중요한 점이 있다.

첫째, 자음보다는 모음이 작아야 한다. 청목체의 특징은 캘리그라피의 덩어리감 표현이다. 따라서 자음보다 모음이 커지고 길어지면 영향을 받아 여백이 생긴다. 이러한 여백은 덩어리 감을 깨뜨리고 조형미에 영향을 준다.

둘째, '가나다라마바사아자카타파하'를 쓰면서 한 덩어리로 표현한다. 앞서 언급한 것처럼 조형미를 위한 방법이다.

셋째, 일정한 크기인지 첫 글자인 '가'자의 크기를 보면서 써본다. 그러면 크기를 동일하게 표현하는 데 도움이 된다. 일정한 굵기와 크기의 표현은 캘리그라피의 중요한 기본기라고 본다. 내 의지대로 글자의 크기를 표현한다는 것은 초보의 범주에서 벗어나는 증거다. 일정한 크기와 수평, 수직을 기본으로 기본형의 한글 연습을 한다.

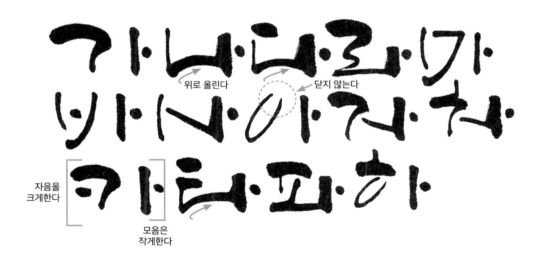

위로 올린다
닫지 않는다
자음을 크게한다
모음은 작게한다

청목체의 변화를 강조한 서체

청목체의 크기와 굵기, 붓의 질감, 비례를 최대한 살려서 다양하게 표현되는 서체의 유형이다. 이러한 서체의 유형은 앞으로 프로 캘리그라퍼가 되려면 반드시 거쳐야 할 과정이다. 붓의 자유로운 활용과 성격을 이해한다면 조형적 아름다움을 표현하는 데 문제가 없다. 특히, 변화를 강조하는 청목 변화체를 연습하는데 중요한 팁은 다음과 같다.

첫째, 가능하면 글자의 크기를 다양하게 해야 한다. 글자의 크기를 다양하게 하는 것은 조형미를 표현하는데 중요한 포인트라고 본다. 가장 큰 글씨, 큰 글씨, 중간 글씨, 작은 글씨, 아주 작은 글씨 등 한글의 '가나다라마바사아자카타파하'를 쓰면서 연습하면 도움이 될 것이다.

둘째, 붓의 속도에 의한 거칠고 매끈함 표현. 붓의 질감을 이용하여 다양한 표현을 해본다. 변화를 강조한 한글 연습은 아래의 자료를 보면서 이해하면 도움이 된다. 먼저 붓의 다양한 성질을 표현한다. 붓의 속도에 의한 선의 성질이 다양하게 표현되는 것을 알 수 있다. 그리고 크기에 대한 다양한 변화를 통해 조형적인 아름다움을 느끼게 된다.

셋째, 자간을 최대한 줄여서 공간을 밀집시켜 면으로 또는 덩어리 감으로 표현되어야 한다. 아래의 예시를 보면 자간의 좁힘으로 인한 공간축소로 면을 만들어가는 것을 볼 수 있다. 자간의 좁힘은 모음의 작은 표현과 받침의 위로 붙임, 글의 다음 글씨를 염두에 두어서 공간에 배치하는 점이 중요하다. 이처럼 한글 연습에서 변화된 글자 표현은 앞으로 요구되는 많은 감성 글씨를 쓰는 데 반드시 필요한 기능이다.

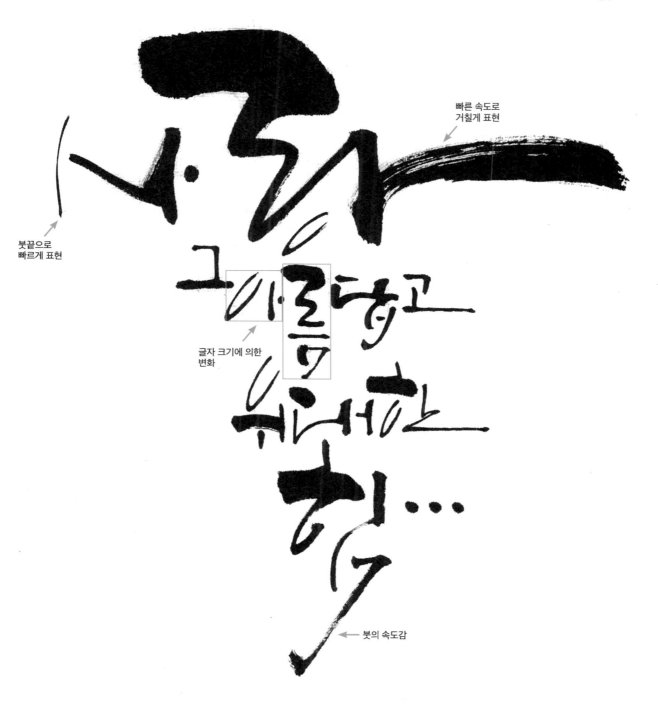

빠른 속도로
거칠게 표현

붓끝으로
빠르게 표현

글자 크기에 의한
변화

붓의 속도감

15일에 끝내주는 청목 캘리그라피

1. 자음과 모음의 길이가 다르다. 자음보다 모음의 길이는 반드시 같거나 작아야 한다. 이는 글자의 전체적인 덩어리 감을 만들기 위해 여백을 줄이는 데 목적이 있다.

2. 필압에 의한 선의 변화를 이해하면서 써야 한다. 필압은 많은 연습을 통해 얻어지므로 굵은 선에서 가는 선으로 변화하는 과정을 반복 연습해야 한다.

5일차

청목
캘리그라피
기초 한글 1
(가~새)

청목캘리그라피
ㄱ~ㅅ 쓰기

한글 캘리그라피의 기초에서 'ㄱ'~'ㅅ'는 다음과 같이 써야 한다.

필압에 의한 선의 변화를 중점적으로 연습해야 한다. 필압은 붓의 힘 조절을 말한다. 굵은 선에서 힘을 빼고 붓의 끝부분을 이용하여 가는 선을 만드는 과정이 핵심이다.

그리고 단어를 쓰면서 글자의 자간을 좁혀서 써야 한다. 즉, 덩어리 감을 만들어 내어 써야 한다는 뜻이다. 또한 단어에서 글자의 높낮이의 변화를 주어 일직선으로 쓰는 것을 지양해야 한다. 조심할 점은 글자의 크기를 고려하여 받침 있는 글자와 없는 글자를 구별하여 쓰도록 해야 한다. 높낮이 조절을 통해 글자의 전체적인 비례 감을 만들어지기 때문에 변화에 더 과감하게 적용하기 바란다.

좋은 캘리그라피를 쓰려면 글자의 규칙을 이해하고 써야 한다. 가는 선을 쓰는 글자의 받침과 이응, 미음, 비읍 등 면이 생기는 글자는 반드시 선이 서로 붙지 않게 써서 모든 글자가 면이 아닌 선으로 구성되어야 한다.

기억 쓰기 │ 기억은 A 부분에서 힘을 빼서 서서히 가는 선으로 변화를 주어야 한다. 마지막 마무리는 붓의 끝을 이용하여 B 부분처럼 마쳐야 한다. 즉, 붓을 서예처럼 날리면 안 된다.

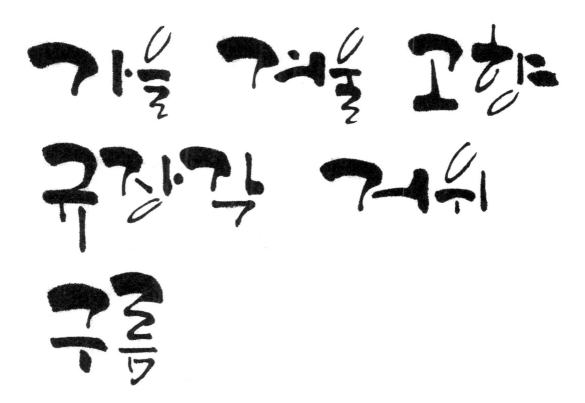

니은 쓰기 | 니은은 처음에 가늘게 세로 선을 사용하여 아래로 내려오고 A 부분에서 붓을 높여 힘을 주면 두꺼운 선이 그려진다. 선은 그림처럼 수평이 아닌 곡선처럼 위로 휘게 써야 하며 B처럼 선이 멈추어서 마무리해야 한다.

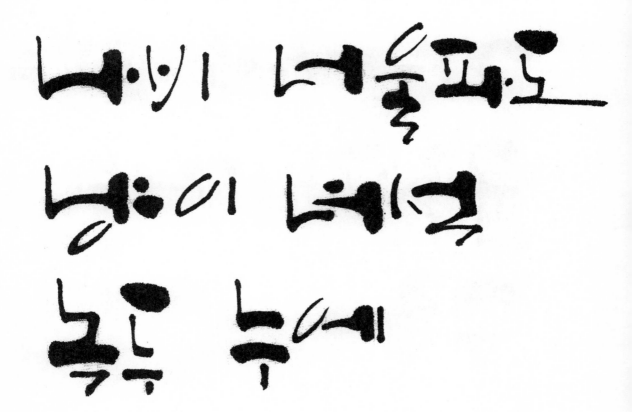

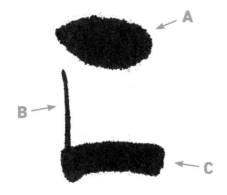

디귿 쓰기 | 디귿은 A처럼 점을 찍고 B처럼 가는 선으로 내려오면서 C의 두께로 변화해야 한다.

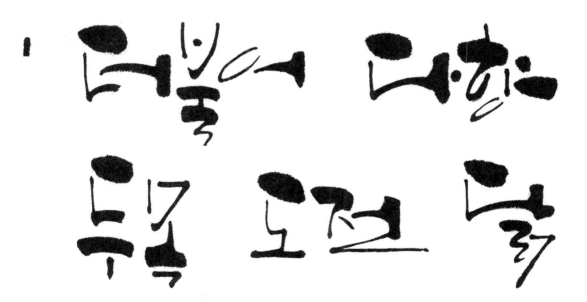

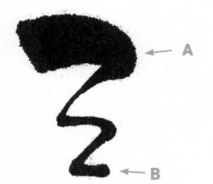

리을 쓰기 │ 리을은 A처럼 처음엔 굵게 쓰면서 숫자 3을 만든다. B처럼 선이 점으로 머무르게 표현해야 한다.

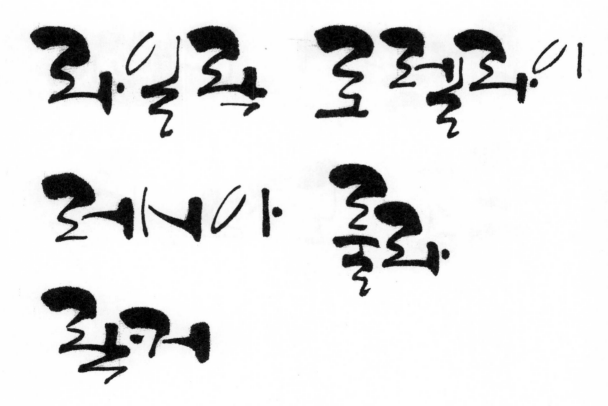

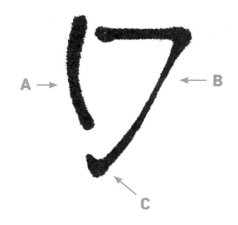

미음 쓰기 | 미음은 A 선이 그림과 같이 약간 휘고 가늘게 표현한다.
B 선은 숫자 7을 쓰듯 내려가면서 마무리를 C처럼 끝을 올린다.

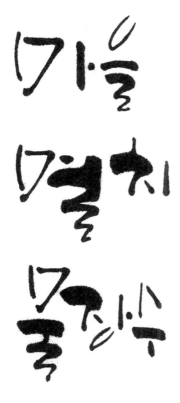

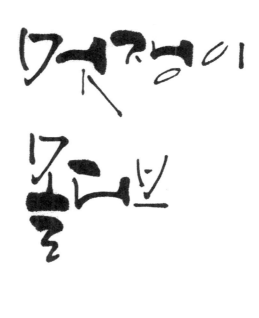

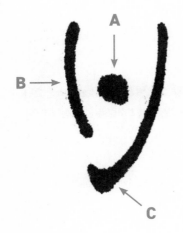

비읍 쓰기 │ 비읍은 B 부분의 선은 미음과 같다. A처럼 점을 찍고 C처럼 끝을 살짝 올려 표현한다.

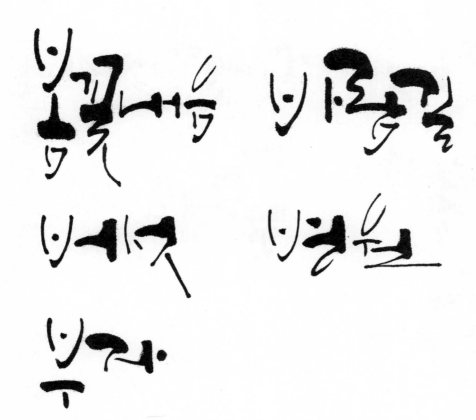

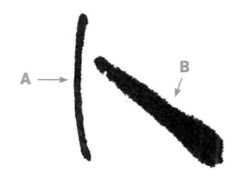

시옷 쓰기 │ 시옷은 A처럼 약간 곡선으로 가늘게 표현하고 B처럼 선이 좀 더 굵게 표현한다.

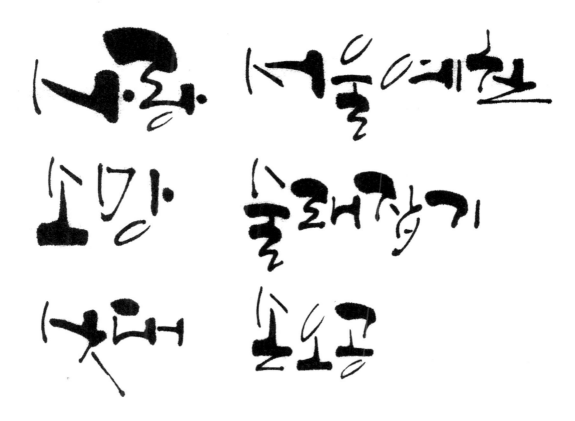

1. 이응과 히읗, 피읖 등 자음에서 면으로 된 글자는 가급적 가는 선으로 써야 한다. 면이 아닌 선으로 쓰되 이응의 경우는 45도 각도의 기울어진 달걀모양으로 만들어야 한다.
2. 두선이 같은 경우의 'ㅍ'은 선이 서로 같지 않도록 두 개의 세로선 중, 첫 번째 선은 위의 선에 붙고 두 번째 선은 아래의 수평선에 붙도록 변화를 주어야 한다.
3. 'ㅈ'와 'ㅊ'는 규칙이 흡사하다.

6일차

청목
캘리그라피
기초 한글 2
(아~해)

청목캘리그라피
ㅇ~ㅎ 쓰기

선의 굵기가 글자 하나에서도 변화를 주어야 입체감이 산다. 선은 필압에 의해 조절하면서 글자의 전체적인 조형미를 만들어내도록 다양한 비례감, 덩어리감, 변화와 통일감, 강조의 변화를 혼합하여 쓰면 아름다운 글씨가 완성된다.

따라서 청목체의 가장 큰 특징인 변화에 의한 질서를 표현하는 연습을 많이 해야 한다는 것이다. 붓의 힘 조절과 속도에 의한 선의 질감도 중요하다.

이응 쓰기 | 이응은 선이 가늘게 반드시 표현하며 선이 A처럼 서로 닿지 않고 벌어지게 한다.

지읒 쓰기 | 지읒은 기억 쓰듯 하며 A 부분이 닿지 않게 써야 한다.

치읓 쓰기 │ 치읓은 지읒과 유사하다. 단지 A 부분은 가늘게 표현해야 한다.

키읔 쓰기 │ 키읔은 기억 쓰기와 유사하다. 단지 A 부분은 선이 닿지 않게 표현한다.

 ← A

티읕 쓰기 | 티읕은 디귿 쓰기와 유사하나 A 부분은 큰 점으로 찍어서 표현한다.

피읖 쓰기 | 피읖은 A 선과 B 선이 서로 다르게 위아래로 붙어서 써야 한다.

히읗 쓰기 | 히읗은 C 부분은 가늘게 쓰고 A 부분처럼 굵은 선에서 가는 선으로 자연스럽게 변화하여 써야 하며 B처럼 선이 닿지 않게 벌어지게 표현한다.

청목체 한글 캘리그라피는 글자의 강약을(필압을 통한) 조절하고 선의 굵기 조절을 5단계로 표현해야 한다. 또한 자간을 최대한 줄여서 전체적으로 여백을 없앤다. 글자의 높낮이를 변화를 주어 다양한 시각적 효과를 준다.

7일차

한글
캘리그라피
실전 연습 1
(한 글자, 두 글자 쓰기)

한글의 한 글자 청목체는 글자의 강약을 어떻게 줄 것인가를 고려해야 한다. 한 글자이기 때문에 글자 안에 굵은 선과 가는 선의 조화를 만들어가는 것이 중요하다. 아래의 예시를 보면서 글자의 강약을 통해 조형적 아름다움을 만들어보자.

봄 | 꽃을 담은 화분의 형상을 생각해서 쓰면 도움이 된다. 특히 'ㅗ'는 상대적으로 길게 써서 꽃대처럼 표현한 것이 특징이다. 'ㅂ'은 부드럽게 2획으로 표현하여 꽃봉우리 형상으로 표현했다.

물 | '**ㄹ**'을 가늘고 작게 표현하여 물 흐르는 형상을 염두에 두고 쓰면 도움이 된다. 글자에서 굵기의 다양함을 발견할 수 있다.

산 | 받침 '**ㄴ**'을 유심히 봐야 한다. 받침이기 때문에 가늘고 빠른 속도를 통해 표현했다.

강 | 받침인 '**ㅇ**'을 주목할 필요가 있다. 정원이 아니라 기울어진 원을 썼다. 정원은 전체적으로 조화를 깨뜨린다. 닫힌 원이 아닌 윗부분이 뚫린 선으로 표현된 원을 만드는 것이 포인트다.

향 | 'ㅑ'에 주목할 필요가 있다. 두 개의 중복된 선이 있을 때 둘 다 똑같은 길이로 표현하지 않고 하나는 짧고 나머지 하나는 길게 표현했다.

해 | 'ㅐ'를 주목해서 봐야 한다. 자음보다 현저히 작다. 그리고 두 개의 세로 선이 서로 다르다.

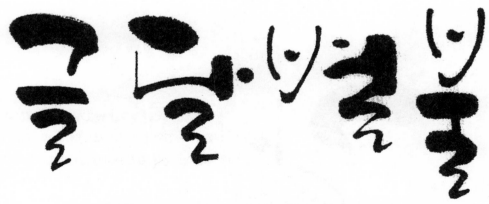

받침 'ㄹ'의 형태를 보고 반드시 위 자음보다 받침이 작게 쓰도록 한다.

note

한글 캘리그라피 두 글자 쓰기

두 글자의 청목체 한글 쓰기는 한 글자 쓰기와는 다르게 상대성이 있다. 두 글자가 서로 조화를 만들어가야 한다. 크기에 대한 비례감과 선의 굵기에 따른 변화를 중점적으로 이해하면서 연습해야 한다.

또 두 글자이기 때문에 글자의 높낮이 변화를 주의 깊게 보면서 상호 조화를 만들어서 연습을 하길 바란다.

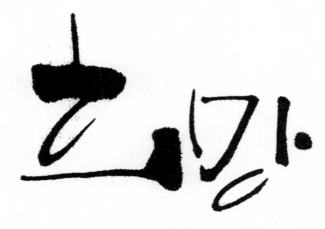

희망 | 희망이라는 글씨는 두 글자가 같은 크기를 지양한다. 글자의 굵기를 최대한 다양하게 표현한다. '망' 자에서 받침 'ㅇ'은 자음인 'ㅁ'보다 반드시 작게 쓰도록 한다.

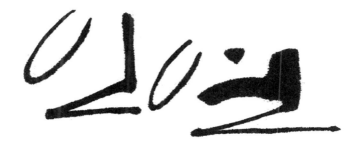

인연 │ 인연은 '연'자의 'ㅕ'를 주목하여 봐야 한다. 앞서 언급한 것처럼 두 개의 선의 길이가 같지 않도록 표현해야 한다. 이 단어도 같은 선상에서 배열하지 말고 '연'자를 아래로 배치하여 지루함을 피하도록 한다.

은혜 │ 은혜라는 단어는 '은'자는 세로 직사각형, '혜'라는 단어는 옆으로 누운 직사각형이다. 형태의 변화를 주어 조형미를 만들어낸다.

공원 │ 공원이라는 단어에서 '원'자에 주목할 필요가 있다. 'ㄴ' 받침이 1단계의 가는 선으로 표현했다.

동심 │ 동심이라는 단어는 '심'자의 받침인 'ㅁ'을 주목해서 봐야 한다. 정사각형의 'ㅁ'이 아닌 역삼각형의 'ㅁ'을 표현했다. 이는 공간을 줄이고 선으로 표현하려는 의도로 보면 된다.

풍경

병명

감사

사랑

행복

동행

선물

가족

영보

낭만

친구

우정

더 많은 변화를 주어 강조할 글자를 더 부각시킨다.
글자의 배치와 크기 조절을 통해 변화를 조형으로 만들어간다.

한글
캘리그라피
실전 연습 2
(여러 글자 쓰기)

한글 캘리그라피 세 글자 쓰기

세 글자 청목체 한글 쓰기는 두 글자 쓰기 보다는 더 변화를 줄 수 있다. 선의 강약은 기본적으로 같고 글자의 배치와 크기 조절을 통해 변화를 조형적으로 만들어가도록 사전에 구상한 후에 연습과 작품을 만들어 보도록 권하고 싶다.

진달래 | 세 글자를 쓸 때는 글자의 모양이나 크기를 고려해서 똑같은 크기를 지양하고 다양한 크기를 통해 변화를 주어야 한다. 글자의 크기를 참고하면 도움이 된다.

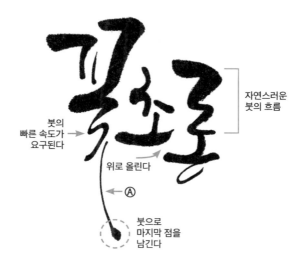

자연스러운
붓의 흐름

붓의
빠른 속도가
요구된다

위로 올린다

Ⓐ

붓으로
마지막 점을
남긴다

꽃초롱 │ 꽃의 받침 중 표시 'Ⓐ'를 주시해서 볼 필요가 있다. 꽃의 꽃술의 모양을 연상하면서 최대한 붓의 힘을 빼고 빠른 속도로 써야 한다. 특히 마지막 먹물이 머물러서 점이 되게 하는 것이 중요하다.

물망초 │ 'ㅁ'과 'ㅇ'은 가늘게 써야한다.

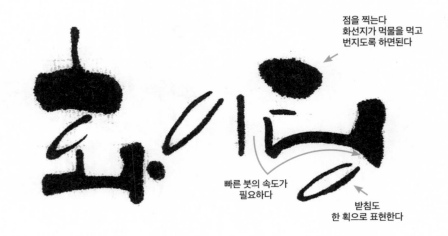

점을 찍는다
화선지가 먹물을 먹고
번지도록 하면된다

빠른 붓의 속도가
필요하다

받침도
한 획으로 표현한다

화이팅 │ '팅'자에 주목할 필요가 있다. 점을 찍는 것과 한 획으로 연결 동작으로 써야 한다.

은하수 │ 최대한 자간을 줄여 덩어리감을 주어야 한다. 글씨의 크기도 변화를 주어 비례감을 만든다.

청목체로 네 글자 이상 쓰기 연습

네 글자 이상의 한글 청목체는 받침이 없는 글씨와 중요하지 않은 글자의 크기를 줄이거나 가는 선으로 표현하여 강조할 글자를 더 부각시키고 있다. 5단계의 선이 글자에 다 포함되어 표현하는 것이 더 수월하다.

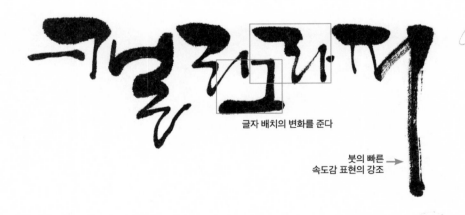

글자 배치의 변화를 준다

붓의 빠른
속도감 표현의 강조

캘리그라피 │ 다섯 글자인 '캘리그라피'는 통일감속에 변화를 주의 깊게 봐야 한다. 가운데 '그'자는 한 칸을 내려 변화를 주었다. 마지막 글자인 '피'자는 모음인 'ㅣ'를 붓의 속도감에 의한 거친 표현으로 변화를 주어 전체적으로 조형적 아름다움을 만들어냈다.

두꺼운 선과 크기로 강조

해바라기 | '해바라기'의 '해'자를 강조하고 글자마다 굵기의 변화를 주의 깊게 보기 바란다.

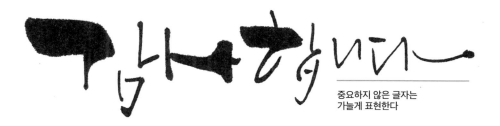

중요하지 않은 글자는
가늘게 표현한다

감사합니다 | '감사합니다'의 선의 굵기를 보면 5단계와 1단계의 극명한 차이를 담아내어 조형미를 만들어 내었다. 중요하지 않은 글자인 '니다'는 가늘고 작게 표현했다.

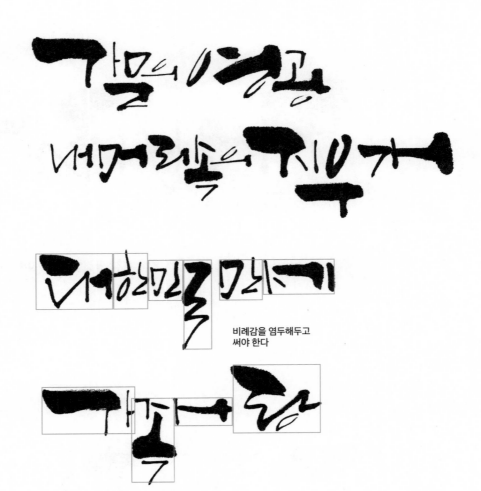

비례감을 염두해두고
써야 한다

단어를 쓸 때는 어떤 글자를 키울 것인가, 어떤 글자를 작게 처리할 것인 가에 대한 사전계획을 해야 한다. 특히 이 두 단어를 보면 글자의 다양한 크기를 볼 수 있다. 글자의 다양한 크기는 비례감을 주고 조형미를 만들어 낸다. 어떤 단어나 문장은 이처럼 각기 다른 크기의 글자를 만들어서 서로 조화와 하모니를 만들어내는 것. 이것이 캘리그라피의 중요한 포인트다.

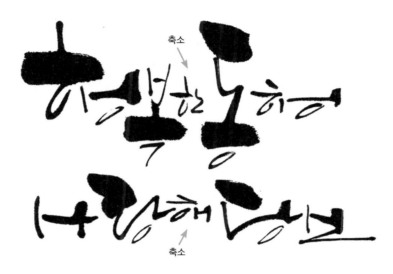

단어는 가운데 조사인 '한', '해', '의'를 상대적으로 작게 처리하여 강조할 글자에 비중을 더 두는 것을 중점적으로 봐야 한다. 조사를 작고 가늘게 표현하는 것은 중요한 단어나 글자를 부각시키기 위한 것이므로 반드시 유념해서 쓰기 바란다.

덩어리감이 가장 중요하다.
자간과 글자의 공간을 최대한 줄여서 한 덩어리로 표현한다.

9일차

한글
캘리그라피
실전 연습 3
(문장 쓰기)

청목체로 쓰는 문장 연습

청목체의 한글 문장 쓰기는 한글의 가로획과 세로획의 수평 수직을 기본으로 크기의 다양성 확대, 굵기의 더 큰 변화, 높낮이의 변화와 덩어리 감을 주고 있다. 덩어리감은 문장을 쓸 때 가장 중요한 부분이다. 자간과 글자의 공간을 최대한 줄여서 한 덩어리로 표현하는 것. 이것이 문장 쓰기의 핵심 포인트다.

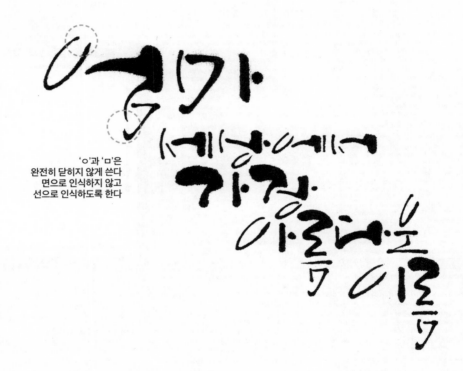

'ㅇ'과 'ㅁ'은
완전히 닫히지 않게 쓴다
면으로 인식하지 않고
선으로 인식하도록 한다

엄마 세상에서 가장 아름다운 이름 │ 이 문장의 포인트는 강조할 단어인 '엄마'이다. 강조할 단어는 크고 굵게 쓴다. 또 하나는 앞서 언급한 것처럼 'ㅇ'이나 'ㅁ'은 면으로 인식하기보다는 선으로 인식하도록 닫지 않고 열어둔다.

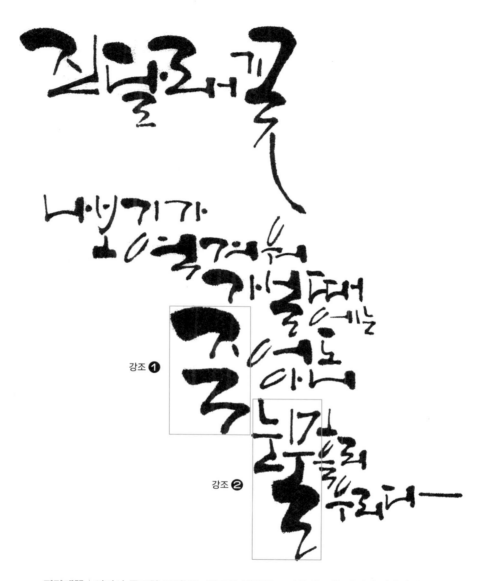

강조 ❶

강조 ❷

진달래꽃 | 여기서 중요한 포인트는 강조할 단어와 그다음 강조할 단어의 선택이다. '죽어도 아니 눈물'에서 '죽'자를 강조 ❶번으로 '눈물'을 강조 ❷번으로 정했다. 쓰고자 하는 문장에서 강조할 대상의 순위를 정하고 크기나 굵기 등 표현의 변화를 주면 전체적으로 조형미가 생긴다.

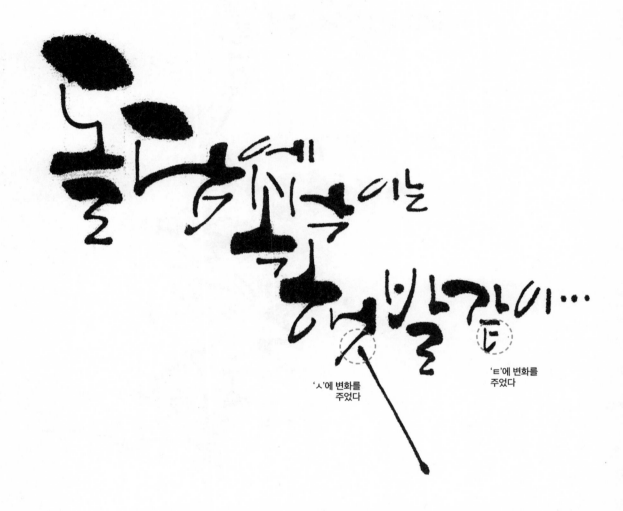

‘ㅅ’에 변화를
주었다

‘ㅌ’에 변화를
주었다

돌담에 속삭이는 햇발같이 │ 여기서 중요한 것은 작은 변화가 주는 맛이다. ‘햇’의 받침인 ‘ㅅ’의
오른쪽 선 처리를 보면 전체적으로 지루할 수 있는 문장에 양념을 치는 것처럼 효과가 있다.
또 ‘같이’의 ‘같’의 받침인 ‘ㅌ’의 중간선 표현이 답답해 보일 수 있는 글자에 여유를 주고 있다.

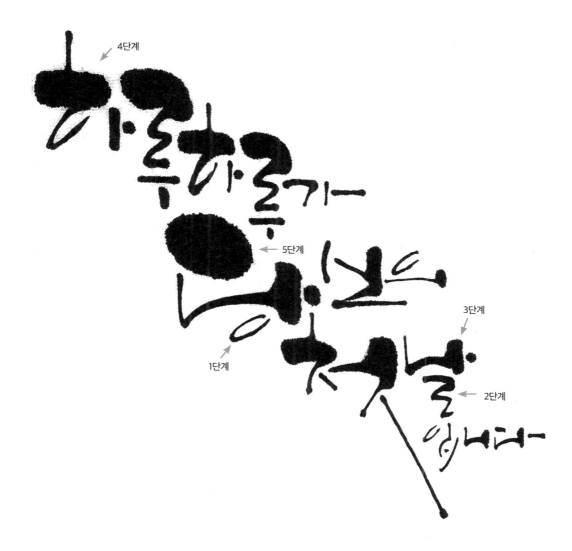

하루하루가 당신의 첫날입니다 | 이 문장에서는 붓의 굵기의 확연한 차이를 볼 수 있다. '당'자의 글자에서 보듯이 가장 두꺼운 5단계에서 가장 두께가 얇은 1단계의 선이 공존하는 것을 볼 수 있다. 이것은 입체감을 극대화하려는 의도로 해석하면 된다. 모든 글자를 이렇게 표현하기는 힘들지만 되도록 글자의 굵기의 변화를 많이 준다면 훨씬 더 아름다운 글자를 만들어 낼 수 있다.

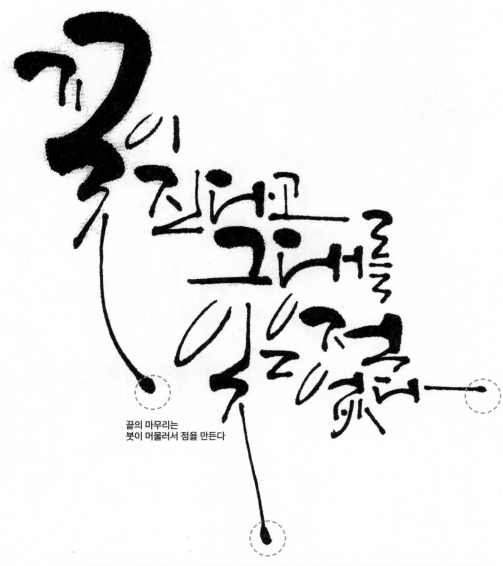

끝의 마무리는
붓이 머물러서 점을 만든다

꽃이 진다고 그대를 잊은 적 없다 | 이 문장에서 유심히 볼 사항은 표현하는 글자의 선 끝이다. 일반 붓글씨처럼 붓의 끝이 날렵하게 빠지지 않고 점으로 매듭지어지는 것을 볼 수 있다. 이 것이 서예와 캘리그라피의 차이라고 보면 된다. 서예에서의 붓끝의 마감처리와는 다르게 작 은 점으로 인식되도록 마무리해 본다.

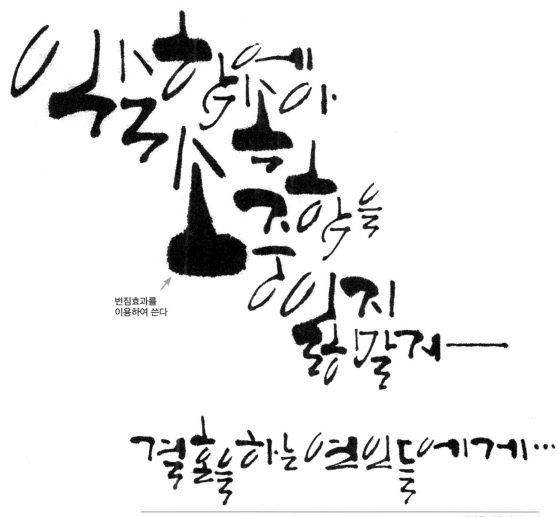

번짐효과를
이용하여 쓴다

세필을 사용하여 쓴다

익숙함에 속아 소중함을 잃지 말자 | 전체적으로 비례에 대한 것과 강조에 대한 것 그리고 작은 글씨에 대한 것이 조화를 이루고 있다. 작은 글씨는 세필로 쓰면 실수가 적다.

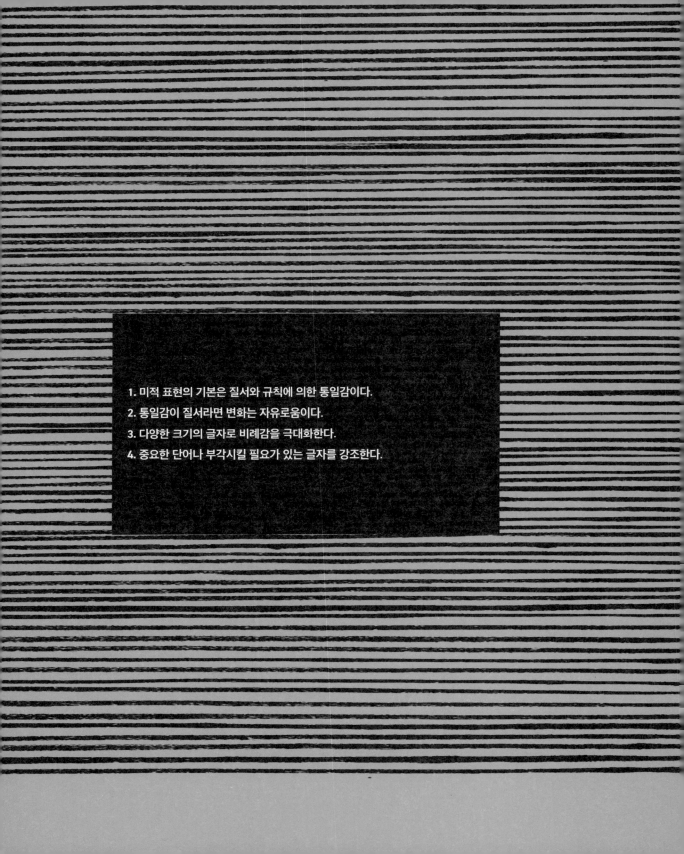

1. 미적 표현의 기본은 질서와 규칙에 의한 통일감이다.

2. 통일감이 질서라면 변화는 자유로움이다.

3. 다양한 크기의 글자로 비례감을 극대화한다.

4. 중요한 단어나 부각시킬 필요가 있는 글자를 강조한다.

10일차

한글
캘리그라피
조형미
연출하기

한글 캘리그라피 조형미 연출하기

캘리그라피가 무슨 뜻입니까? 라고 묻기도 한다. 예전엔 캘리그라피라는 단어를 들어보질 못했다. 한마디로 표현하자면 캘리그피는 예쁜 손글씨다. 수제 손글씨라고 해도 같은 의미다. 현재 손글씨가 주목을 받는 것은 판에 박힌 활자체에 대한 반작용으로 해석된다. 좀 더 인간적이고 따스함이 묻어나는 손글씨의 아름다움이 이유일 것이다.

이렇게 인기가 많은 캘리그라피는 사실 정답이 없는 영역이다. 단지 서체의 아름다운 표현으로 많은 사람들이 좋아한다면 그것이 정답일 것이다. 좋은 캘리그라피는 얼마나 많은 사람들이 서체의 아름다움을 공감하느냐에 따른다. 그 아름다운 서체의 연출은 철저히 미적 표현에 의한 결과물이다. 미적 표현은 디자인 원리와 일치한다고 보면 된다.

처음 한글을 익히고, 한글 쓰기를 배울 때는 국어(쓰기) 공책의 사각 틀을 기준으로 반듯하게 쓰는 법을 배운다. 이러한 사각 틀은 바른 글씨 형태를 잡아주고 글자의 가독성을 높여주지만 밋밋한 느낌을 줄 수 있다. 캘리그라피는 밋밋한 느낌을 피하고 시각적으로 재미있는 형태를 만들기 위해 사각 틀을 벗어나는 형태가 많다. 하지만 대부분의 사람들은 평소 글씨를

쓸 때 사각 틀에 맞추는 습관이 있어, 캘리그라피를 할 때도 자신도 모르게 틀에 맞춰진 글씨를 쓰는 경우가 많다. 캘리그라피는 처음 글씨를 배울 때와 반대로, 사각 틀을 일부러 깨는 연습이 필요하다.

점이 모여서 선이 되고 선이 모여서 면이 되는 과정과 형태에 대한 비례감, 공간에 대한 여백과 질서, 그리고 일정한 규칙에 대한 통일감 표현, 지루하지 않은 변화에 대한 것과 강조에 의한 표현으로 힘을 표현하는 등 아름다움을 공유하는 일종의 기본 미적 원리를 이해해야 한다.

한글 캘리그라피 통일감 연출하기

미적 표현에 있어 가장 기본이 된 것이 질서와 규칙에 의한 통일감이다. 캘리그라피에 있어 통일감은 다음과 같다.

첫째, 서체 형태에 대한 통일감이다. 자음이나 모음을 쓸 때 일정한 규칙을 가져야 한다. 받침에 대한 것도 형태와 디자인이 같이 표현되어야 한다. 가령 받침 'ㅇ'을 쓸 때 기울여 쓰다가 바로 쓰고 또 찌그려 쓰기도 한다면 전체적으로 혼란을 줄 수 있다.

둘째, 서체 굵기에 대한 통일감이다. 기본적으로 조사나 중요한 단어에 쓰이는 것은 동일한 크기나 비슷한 크기를 유지해 주어야 한다.

셋째, 서체에 있어 자간의 통일감이다. 자간을 동일하게 적용하여 질서를 유지해 주어야 한다. 어떤 것은 자간이 좁고 어떤 것은 넓다면 일관성이 없어서 조형적 아름다움이 깨질 수 있다. 또, 자칫 무질서한 캘리그라피로 보일 수 있다.

꽃이 진다고
그대를 잊은 적
없다

굵기와 크기의 정도를
통일감있게 표현한 샘플이다

15일에 끝내주는 청목 캘리그라피

한글 캘리그라피 변화 연출하기

통일감이 질서라면 변화는 자유로움이다. 크기나 굵기나 붓의 성질의 다양한 표현 등이다. 변화가 심하면 혼란스럽고 통일감이 지나치면 지루하다. 따라서 적절한 통일감에 적절한 변화가 필요하다. 변화의 다양한 시도는 캘리그라피에 있어서 새로운 조형적 아름다움을 주기도 한다. 변화는 글을 쓰기 전에 미리 구상하여 스케치한 후 전체적으로 조화롭게 시도해야 한다.

보통 비율로 보면 통일감이 70~80%를 차지하고 변화는 20~30%를 차지하는 구조가 아름다움을 표현하는 기준으로 보면 된다. 따라서 캘리그라피를 쓰고자 한다면 쓸 문장이나 단어를 앞서 언급한 것처럼 전체적으로 통일감을 이룬 상태에서 변화를 주려는 문장이나 구절, 단어, 글자를 선택하여 지루함을 피하고 조형적 아름다움을 만들어가는 방향이 좋다. 가장 좋은 변화는 통일감의 질서가 바탕이 되는 변화이다.

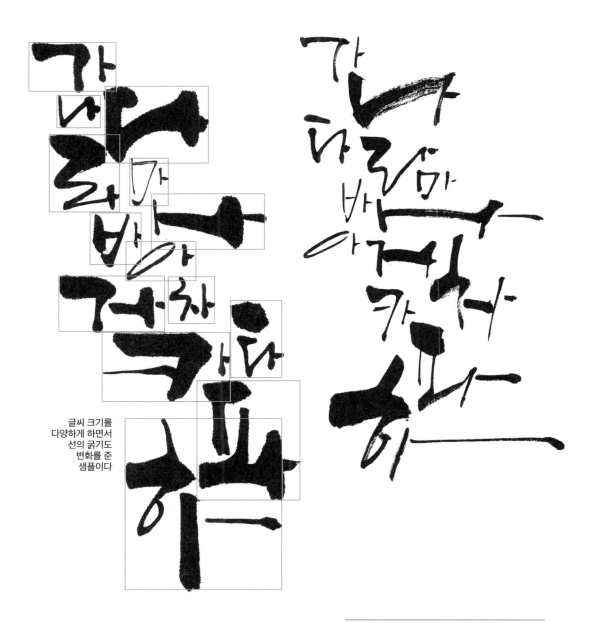

글씨 크기를
다양하게 하면서
선의 굵기도
변화를 준
샘플이다

변화의 정도가 더 심하게 표현된 샘플이다
각도, 기울기, 크기, 굵기 등 다양한 변화가 표현되었다

한글 캘리그라피 비례감 연출하기

캘리그라피의 비례는 글씨의 크기에 대한 것과 공간에 의한 비례로 구분된다.

글자의 크기 비례는 같은 크기의 글자보다는 다양한 크기를 통해 비례감을 극대화하는 것이다. 비례감이 크다면 글씨의 조형미도 그만큼 커진다고 볼 수 있다.

공간에 의한 글자의 배치는 전체 면적에 대한 캘리그라피의 적용이 면적 대비 비례를 나타낸다고 본다. 여백에 의한 공간 비례감과 글자 크기에 따른 비례감, 그리고 색채 사용에 따른 비례감이 있다. 공간의 적절한 배치를 염두에 두고 여백을 살리고 캘리그라피도 살리도록 쓰기 전에 반드시 구상을 하고 시작해야 한다. 배치를 어떻게 할 것인가, 어떻게 여백을 줄 것인가 등 전체 화면의 비례를 염두에 두고 작업해야 한다.

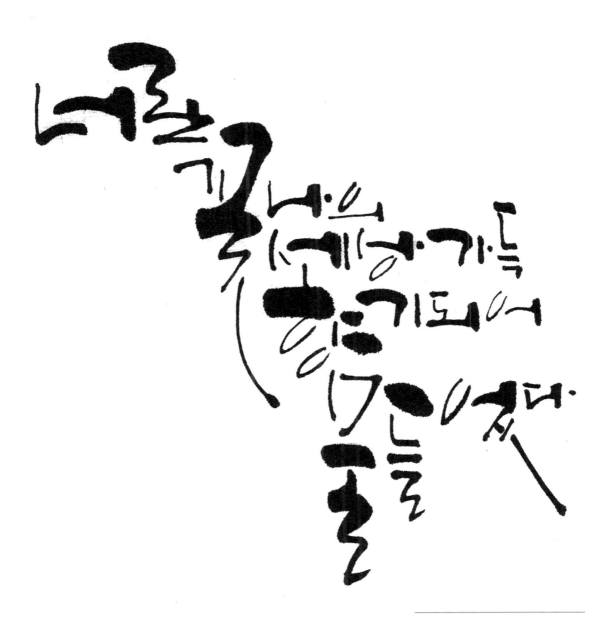

끝내의 세상 가득 향은 기도에 젖는 있다 골

붓의 흐름을 최대한 자연스럽게 표현하고
크기나 굵기, 선의 질감 등 변화를 크게 주면서
비례감을 나타낸 샘플이다

15일에 끝내주는 청목 캘리그라피

한글 캘리그라피
강조 연출하기

캘리그라피에 있어서 강조가 없는 캘리그라피는 지루하고 재미없다. 통일감만 있는 캘리그라피는 임팩트가 없다. 따라서 강조에 대한 것을 염두에 두고 캘리그라피를 쓰기 전에 어떤 것을 강조할 것인가를 미리 계획해야 한다. 강조는 쓰고자 하는 문장이나 글자에 있어 중요한 단어나 부각시킬 필요가 있는 글자로 보면 된다.

캘리그라피에 있어서 강조에 대한 몇 가지 팁을 주자면 다음과 같다.

첫째, 문장에서 중요한 단어를 선택한다.

둘째, 짧은 글귀라도 중요한 글자를 선택한다.

셋째, 어떤 것을 강조하고 어떤 것을 축소해야 하는지를 쓰기 전에 미리 계획해야 한다. 조사는 최대한 크기를 줄여서 강조하고자 하는 글자를 더 부각하게 해야 한다. 예를 들어 흰색 와이셔츠가 통일감이라면 빨간색 넥타이가 바로 강조에 해당한다. 강조는 붓의 질감에 의한 강조와 굵기에 따른 강조, 크기에 다른 강조, 글자 모양에 따른 강조 그리고 글자 컬러 적용에 따른 강조로 구분된다. 강조를 적절히 사용된다면 멋지고 아름다운 캘리그라피가 될 것이다.

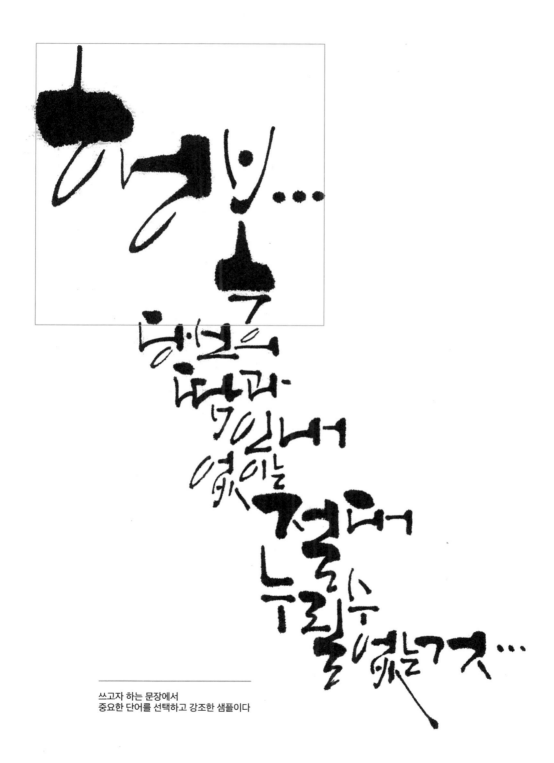

행복...

행복은 땅과 기업에 얽이는 결대 누릴수 물없는것...

쓰고자 하는 문장에서
중요한 단어를 선택하고 강조한 샘플이다

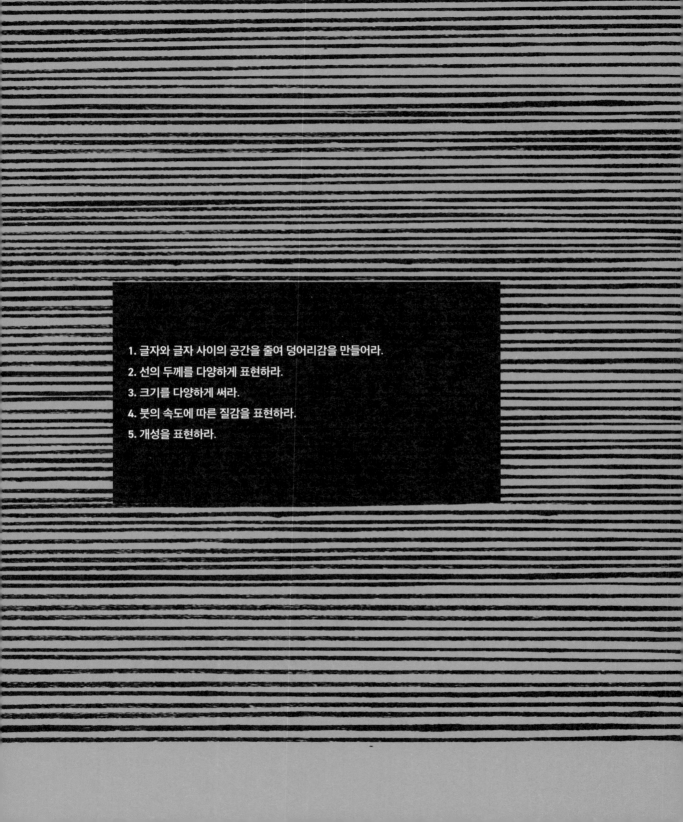

1. 글자와 글자 사이의 공간을 줄여 덩어리감을 만들어라.

2. 선의 두께를 다양하게 표현하라.

3. 크기를 다양하게 써라.

4. 붓의 속도에 따른 질감을 표현하라.

5. 개성을 표현하라.

한글
캘리그라피로
다양한 개성
연출하기

한글 캘리그라피
공간을 줄여라

멋진 캘리그라피를 쓰기 위해서 몇 가지 꼭 알아야 할 비법이 있다.

글자와 글자 사이의 공간을 최대한 줄여서 면을 만드는 것이다. 가독성을 해치지 않는 범위 내에서 글자와 글자 사이를 붙여서 덩어리감을 만들어야 조형적 아름다움을 연출할 수 있다. 가로형의 글을 쓴다면 다음 줄의 글자를 빈 곳을 찾아 끼워 넣는 식의 공간을 줄이는 작업을 해야 한다. 그래야 전체적으로 탄탄한 구조의 캘리그라피를 완성할 수 있다. 여기서 공간은 전체 글씨 모양에서 나오는 여백을 뜻한다. 여백이 생기면 덩어리감이 떨어진다고 볼 수 있다. 따라서 글자와 글자는 가독성이 해치지 않는 범위내에서 공간을 줄여 써야 한다.

글씨는 문장의 길이에 따라 어떤 모양을 만들 것 인가를 고민해야 한다. 어떻게 배치하고 어떤 글자를 강조하며 축소할 것인지를 선택해야 한다. 짧은 문장이라도 글자의 배치에 따라 시각적인 효과는 많이 다르다. 특히 긴 문장을 쓰고자 할 때는 더더욱 배치와 덩어리감을 고려하여 작업해야 한다.

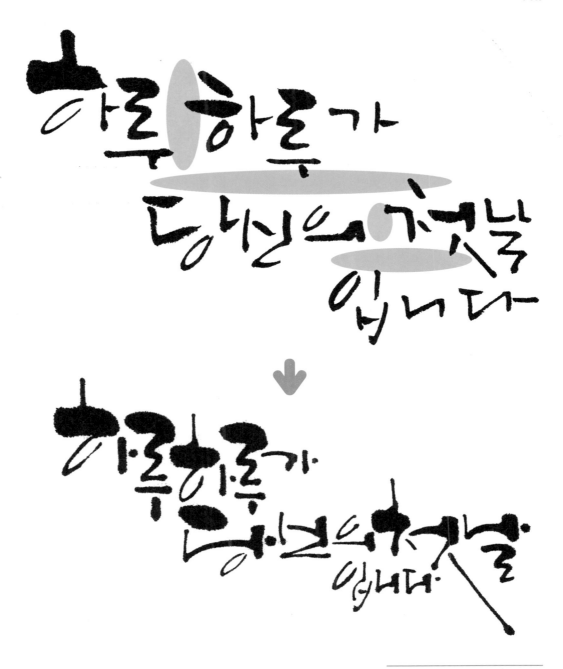

자간과 횡간을 줄여 공간을 없앤 샘플이다

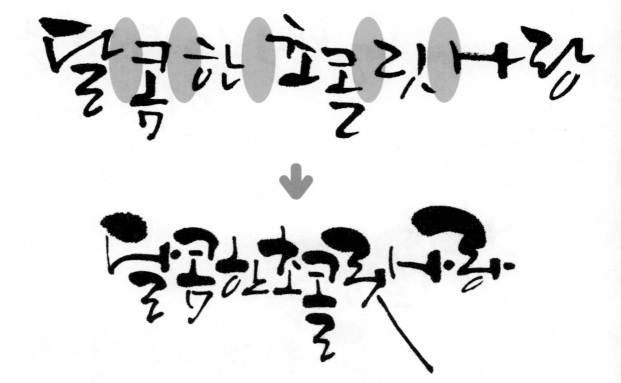

자간을 최대한 줄여 덩어리감을 살린 샘플이다

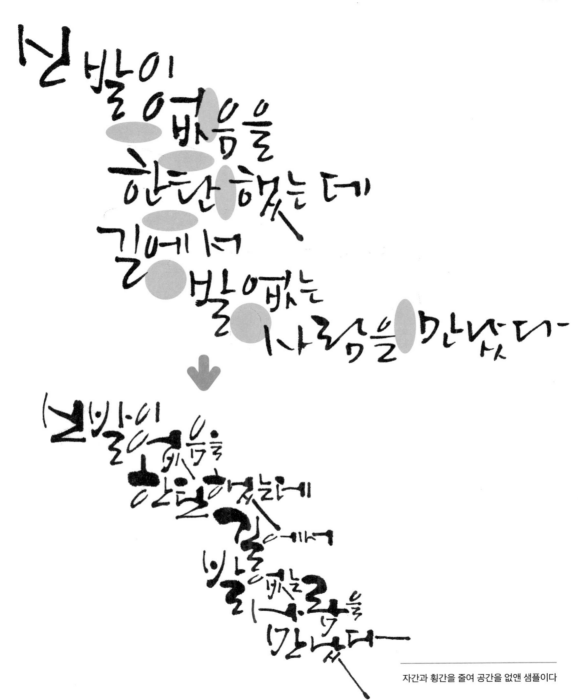

자간과 횡간을 줄여 공간을 없앤 샘플이다

15일에 끝내주는 청목 캘리그라피

한글 캘리그라피
선의 두께를 표현하라

붓에 먹물을 담그고 적절히 먹물을 조절해가면서 가는 선 1단계와 가장 굵은 선 5단계까지 한 글자에서 다 표현되도록 해본다. 이러한 효과는 조형적이며 입체감을 만들어 낸다.

붓의 사용은 생각보다 어렵다. 따라서 선 연습을 많이 할 필요가 있다. 직선과 곡선의 단계별 선의 두께를 자유롭게 표현될 정도의 실력이라면 거의 프로의 수준에 도달했다고 볼 수 있다.

5단계의 선 연습을 시간이 날 때마다 반복하여 연습을 한 후 따라 쓰기 교본을 통해 직접 글씨를 써보는 것이 많이 도움이 될 것이다. 따라 쓰기 교본은 붓의 힘 조절과 크기의 다양한 표현 및 질감이나 구성, 레이아웃 등 자연스럽게 익힐 수 있다는 점에서 초보 캘리그래퍼에겐 매우 유익한 교재다.

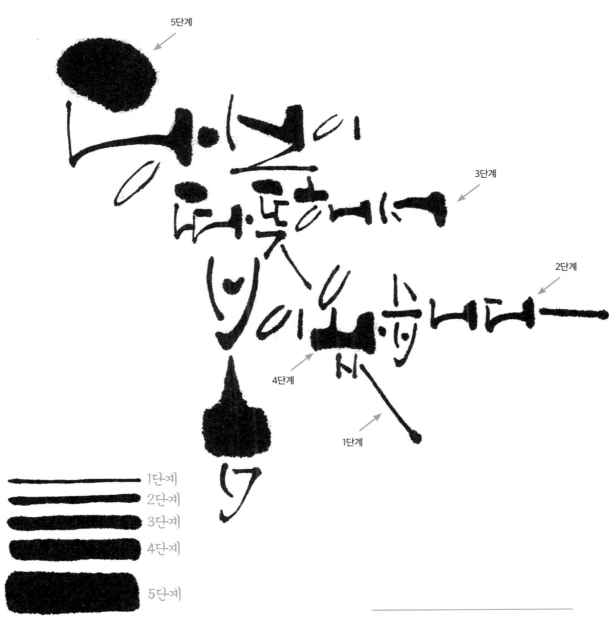

5단계

3단계

2단계

4단계

1단계

1단계
2단계
3단계
4단계

5단계

문장을 쓸때 붓의 선 굵기가 5단계가 포함되도록 한다

한글 캘리그라피
글자 크기를 다양하게 써라

같은 글자는 지루하고 평이하게 느껴진다. 그래서 앞에서도 글자의 비례를 고려해서 변화를 주는 효과에 대해서 중요성을 밝힌 적이 있다. 글자의 크기는 주어를 크게 쓰고 조사나 기타 중요하지 않은 글자는 작게 쓰는 것이 좋다. 또 글자의 높낮이를 다양하게 하여 글자와 글자 간의 배치에 따른 조형적 아름다움을 표현하는 것이 바람직하다.

글자에 있어서 다양한 크기에 따른 형태를 만들어 내는 것은 캘리그래퍼를 꿈꾸는 수강생 입장에서 보면 상당히 중요한 과정이다. 문장이 주어졌을 때 어떤 글자를 크거나 작게 할 것인지 결정하여 전체적으로 조화를 만들어내는 것이 조형적 아름다움을 표현하는 데 중요하다.

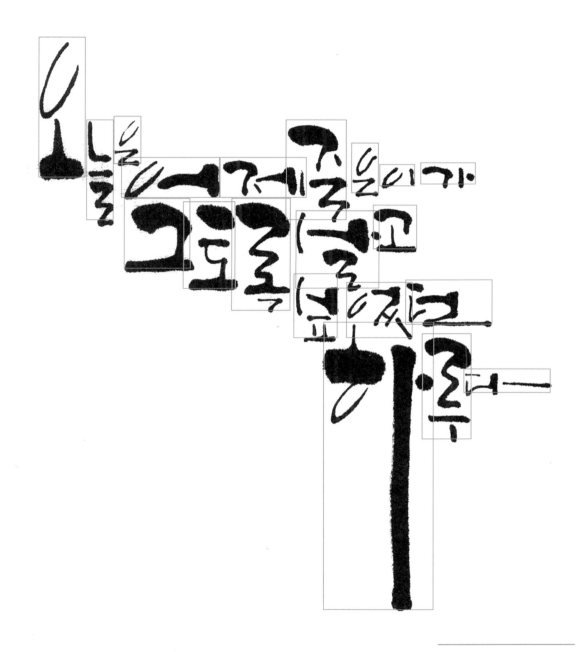

글자의 크기를 최대한 다양하게 한다

한글 캘리그라피
붓의 속도에 따른 질감을 표현하라

붓은 먹물을 얼마만큼 먹고 있느냐에 따라 선의 성격이 완전히 달라진다. 먹물이 많이 먹으면 절대 세밀한 선이 안 나온다. 또 너무 적게 먹물을 먹으면 굵은 선의 표현이 어렵다. 붓은 속도에 따라 감정을 표현하기도 하고 질감을 다양하게 하기도 한다.

붓의 속도가 빠르면 종이가 먹물을 채 먹기도 전에 지나가므로 거친 선이 표현된다. 붓의 속도가 느리면 종이는 먹물을 흠뻑 먹어서 번짐의 효과가 발생한다. 흘림체를 쓸 경우 먹물은 적게 조절하면서 써야 효과적이다. 다양한 속도에 의한 표현의 예를 보자.

속도감

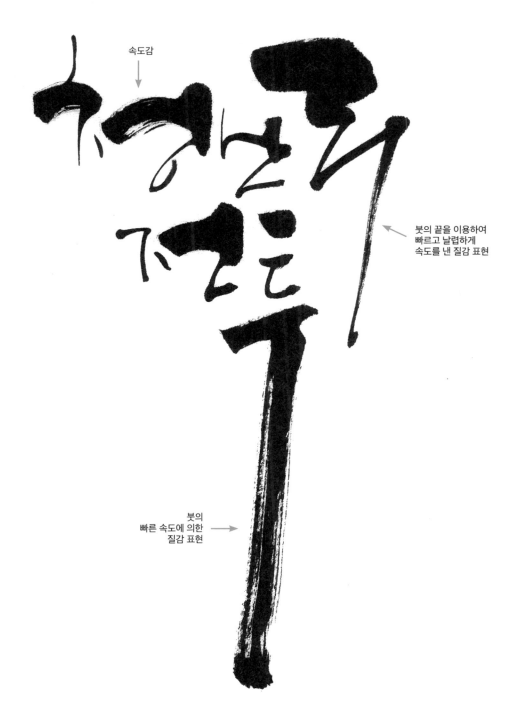

붓의 끝을 이용하여
빠르고 날렵하게
속도를 낸 질감 표현

붓의
빠른 속도에 의한
질감 표현

한글 캘리그라피
글자의 개성을 표현하라

캘리그라피는 정답이 없다. 그래서 나만의 캘리그라피를 써야 한다. 따라 쓰기를 어느 정도를 했다면 자기만의 서체를 만들어 갈 필요가 있다. 그 래서 여러 시도를 해볼 필요가 있다. 받침의 변화 글자의 넓이와 폭, 길이, 비례감과 통일성 등 나름의 시도를 통해 아름다운 서체의 형식을 만들어 가야 한다.

나만의 독특한 서체는 하루아침에 만들어지지 않는다. 임서를 하다 보면 임서의 교본 서체를 따라가게 되어있다. 임서를 하면서 주의할 점은 캘리 그라피의 기본적인 디자인 원리를 중심으로 배우고 그 원리에 충실해야 한다는 것이다. 그래서 임서를 통해 훈련이 많이 되었다면 글자의 형태를 다양하게 시도해볼 필요가 있다. 가령, 자음에서의 변화와 규칙, 모음의 조화, 받침의 형태와 크기 등 가장 아름다운 글씨를 만들어 보는 것이 무 엇보다 중요하다. 나만의 개성 있는 글씨가 만들기 위해서는 반복 연습이 필요하다.

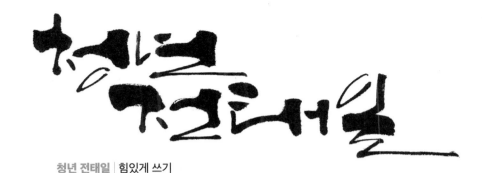

청년 전태일 | 힘있게 쓰기

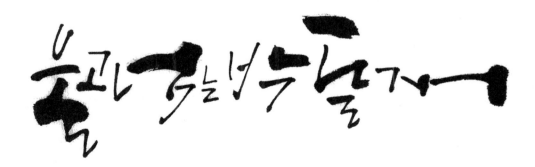

섬마을처녀 | 흘림체를 통한 표현

울고 넘는 박달재 | 자유롭게 쓰기

1. 글씨가 가지는 성격을 파악한다.
2. 다양한 필기도구를 활용해야 한다.
3. 글자의 기울기와 크기, 붓의 속도에 의한 조절이 중요하다
4. 형태에 대한 이미지를 강조한다.

12일차

한글
캘리그라피로
다양한 감성
연출하기

한글 캘리그라피
감성 글씨를 배우자

감성이란 '자극이나 자극의 변화를 느끼는 성질'이라는 사전적 의미로 이해
하면 된다. 우리가 느끼는 다양한 현상에 대한 느낌을 캘리그라피로 표현되
는 과정을 배우도록 한다. 감성 캘리그라피를 쓰는 방법은 다음과 같다.

가. 글씨가 가지는 성격을 파악한다. 글씨는 글씨의 모양 외에 그 뜻을 가
지고 있다. 겨울이란 단어는 춥고 황량하다. 초콜릿은 달콤하다, 소금은
짜다. 꽃은 향기롭고 아름답다. 신경질. 행복하다. 임진왜란. 해방. 등 단
어가 지는 의미를 담아 표현하는 것이 감성 캘리그라피의 목적이다.

나. 감성캘리그라피는 다양한 필기도구를 활용해야 한다. 가령, '시큼한
레몬'이라는 문장을 쓰고자 할 때는 얇고 가늘게 표현해야 어울린다. 그래
서 뾰족한 필기도구가 적당하다. '장군'이라는 글자를 쓴다면 굵고 웅장하
며 힘이 느끼도록 굵은 붓이 적당하다. '태풍'이라는 글자를 쓴다면 거친
솔을 이용하면 효과적이다. 이처럼 글자나 문장이 가지는 고유의 성격에
맞도록 필기도구 선택을 잘해야 한다.

다. 글자가 가지는 성질을 잘 표현하기 위해서는 글자의 기울기와 크기, 붓의 속
도에 의한 조절이 무엇보다 중요하다. 기울여 쓰는 글씨가 더 적당한 경우가 있
고 작고 올망졸망하게 써야 어울리는 글자가 있다. 이러한 표현을 위해서는 글자
의 비례를 염두해서 표현해야 더 효과적이다.

한글 캘리그라피 맛 표현하기

청목체로 쓰는 맛 표현 연습

캘리그라피로 맛을 표현하는 것은 쉬운 일이 아니다. 붓으로 표현하는 선이나, 속도에 따른 선의 표현과 먹물의 양에 따른 표현으로 맛을 표현한다. 맛을 표현하는 데 중요한 것은 느낌을 그대로 살리는 것이다. '신맛'은 시게 느끼도록, '짠맛'은 짜게 느끼도록 하는 것이 중요하다. 아래의 사례를 보면서 연습해보면 느낌을 만들어 내는 능력이 생길 것이다.

짜디짠 왕소금 | 짠 느낌의 표현으로 붓의 거친 느낌의 질감을 사용했다.

달콤한 초콜릿 │ 달콤한 느낌의 표현으로 곡선을 주로 사용하여 표현했다.

시큼한 레몬 │ 시큼한 느낌을 살리기 위해 기울여 쓰기와 날카로운 선의 느낌을 표현했다.

쓰디쓴 씀바귀 │ 쓴맛을 나타내기 위해 먹물의 양을 줄이고 거칠게 표현했다.

청양고추의 매운맛 | 매운맛을 표현하기 위해 붓의 끝을 이용하여 빠르고 강한 선의 느낌을 주었다.

고소한 참기름 | 고소함을 표현하기 위해 선의 느낌을 곡선 처리하였다.

구수한 누룽지 | 구수함을 표현하기 위해 누룽지의 거친 느낌을 주었다.

note

한글 캘리그라피 계절 표현하기

청목체로 쓰는 계절 표현 연습

캘리그라피로 계절을 표현하는 데 있어 계절의 특성과 느낌을 살리는 것에 초점을 두고 표현해야 한다. 청목체는 5단계의 선의 변화를 활용하여 계절을 이미지화했다.

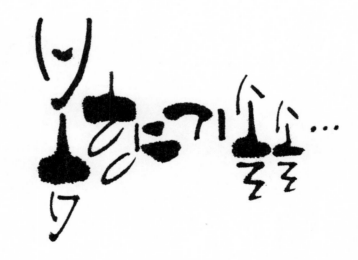

봄향기솔솔 | 봄의 느낌을 주기 위해 꽃과 화분의 형상을 이용해서 표현했다.

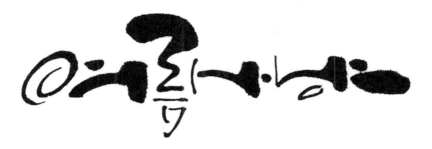

여름사냥 | 여름의 뜨거운 태양의 이미지화를 이용하여 '여'자의 이응을 태양처럼 표현했다.

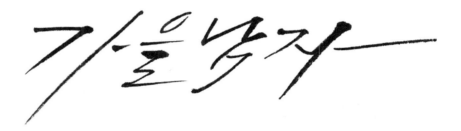

가을남자 | 가을의 낙엽과 쓸쓸함, 그리고 바람에 휘날리는 모습을 형상화하여 표현했다.

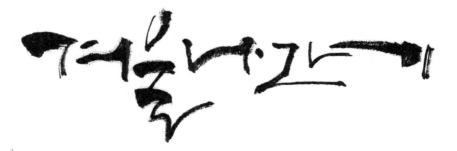

겨울나그네 | 겨울의 삭막함과 거친 느낌의 질감을 활용하여 표현했다.

1. 선의 느낌을 이해하며 표현한다.
2. 감정은 공유된 언어다.
3. 선의 속도와 크기로 감정을 표현한다.
4. 자연스러운 선의 흐름과 글자들을 조화롭게 구성한다.
5. 이미지와 감정이 일치되도록 표현한다.

13일차

한글
캘리그라피로
다양한 감정
연출하기

한글 캘리그라피 감정 표현하기

청목체로 쓰는 감정 표현 연습

글자로 감정을 표현하는 것은 쉬운 일이 아니다. 하지만 글자에서 감정을 느끼고 공감하도록 하는데 필요한 몇 가지 원칙이 있다.

손글씨인 캘리그라피는 그러한 감정을 표현하는데 첫째가 선의 느낌을 이해하는 것이다. 선의 느낌이란 굵고 가는 선, 거칠고 매끈한 선, 붓 터치가 강하고 거친 선, 점으로 된 번짐 효과 등이다. 그리고 다양한 도구에 의한 선의 느낌을 이해하면 글씨의 감정표현에 도움이 될 것이다. 이러한 감정 표현의 도구로 붓이 가장 효과적이다. 펜이나 연필 등 일정한 두께가 표현되어 지는 필기도구는 감정을 표현하는 데 일정 한계가 있기 때문이다.

둘째, 감정은 공유된 언어다. 예를 들어 '슬픔'은 선이 힘이 없고 아래로 처지게 한다거나 '기쁨'은 힘차고 입꼬리가 올라가듯 상승의 선이 필요하듯이 모든 감정은 공통된 인식에서 출발한다고 보면 된다. 따라서 캘리그라피의 감정표현은 그 공유된 인식이 바탕이 된다.

셋째, 선의 속도와 크기에 대한 면적비례로 감정을 표현한다. 붓이나 펜의 속도가 빠르면 거칠고 날카롭게 표현이 된다. '신경질'이나 '예민' 등 단어를 쓴다면 붓의 빠른 속도에 의한 날카로움이 적당할 것이다.

행복하다 | 행복함이 느껴지도록 올망졸망하게 표현했다.

미소 | 입 꼬리가 웃는 모습을 연상하여 표현했다.

수줍다 | 수줍은 모습의 움츠려진 모습을 표현했다.

다정다감 | 다정한 느낌을 주기 위해 둥글둥글한 선을 사용했다.

난폭 | 거친 선의 느낌과 형태에서 난폭함을 표현했다.

공포 | 무섭고 공포스러움을 표현하기 위해 선의 떨림을 표현했다.

신경질 | 날카로운 선을 사용하여 신경질의 느낌을 살렸다.

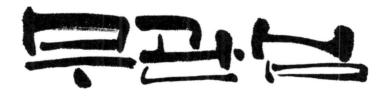

무관심 | 무미건조한 느낌을 주기 위해 같은 크기의 글자로 정적으로 표현했다.

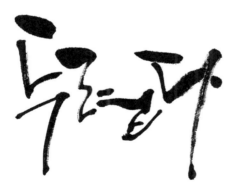

두렵다 | 두려움의 표현으로 선의 혼란스러움과 떨림을 이용했다.

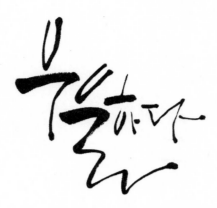

우울하다 │ 우울함을 표현하기 위해 선의 힘을 빼고 가는 선을 이용했다.

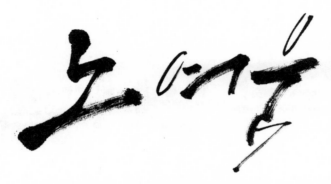

노여움 │ 글의 방향을 우측상승으로 표현하고 선은 거칠고 불규칙하게 표현했다. 우측으로 상승하도록 한 것은 화가 많이 나서 혈압이 올라가는 것의 표현으로 보면 된다.

정열적 │ 선의 운동감을 주어 정열적으로 보이도록 하고 붓의 먹물을 조율하면서 선의 굵기를 조금 변화주어 전체적으로 조형미를 만들었다.

note

한글 캘리그라피 형상과 이미지 표현하기

캘리그라피로 형상과 이미지를 표현하는 것은 재미있는 작업이다. 형상은 반드시 구체적인 형태가 있다. 그래서 앞부분의 감정으로 캘리그라피를 표현하는 것에 비해 수월하다고 볼 수 있다. 길면 길게 쓰고, 짧으면 짧게 쓰고, 거칠면 거칠게 쓰면 된다. 생각보다 쉽고 재미있는 작업이다.

예를 들어 '여우와 두루미'의 표현도 여우의 얼굴 형상을 이용하여 표현하고 '두루미'의 이미지를 표현하기 위해 길쭉한 다리의 형상을 가져왔다. 또, '토끼와 거북이'에서 '토끼'는 재빠른 동작의 표현으로, '거북이'는 느림보의 표현으로 형태를 글자로 상징화한 것을 볼 수 있다.

캘리그라피의 다양한 표현을 위해 제시된 예시 말고 여러 가지를 찾아서 직접 표현해보는 것이 중요하다. 연습을 통해서 글자로 표현되어지는 형상을 보면 재미가 쏠쏠하다.

144

막둥이 구봉서 │ 구봉서의 막둥이 이미지를 작고 둥글게 표현하여 귀여움을 표현했다.

땅딸이 이기동 │ 작고 뚱뚱한 이미지를 표현했다.

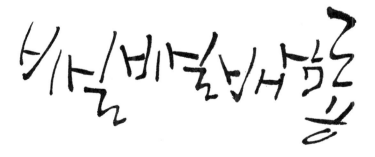

비실비실 배삼룡 │ 배삼룡의 비실비실함을 글자에 표현했다.

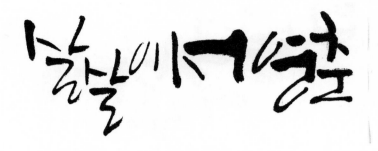

살살이 서영춘 | 살살이라는 가벼움을 글자에 표현했다.

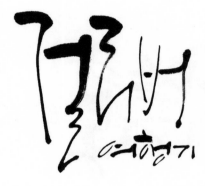

걸리버 여행기 | 걸리버의 느낌을 살리기 위해 소인국에서의 거인의 모습을 표현했다.

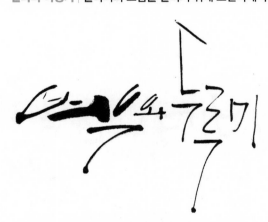

여우와 두루미 | 여우의 이미지와 두루미의 가늘고 긴 다리를 표현했다.

콩쥐팥쥐 │ 콩쥐의 착한이미지와 팥쥐의 심술을 표현했다.

뺑덕어멈와 심봉사 │ 성격이 다른 두 이미지를 표현했다.

토끼와 거북이 │ 빠른 토끼와 느린 거북이를 형상화하여 표현했다.

고향의 봄 | 고향의 이미지와 봄의 이미지를 표현했다.

섬마을 처녀 | '섬'자를 통해 호리한 처녀의 이미지를 형상화하여 표현했다.

서수남과 하청일 | 남성듀엣 가수로 키가 큰 서수남과 키가 작은 하청일을 표현했다.

조용필 | 가왕의 이미지로 힘있고 강력한 표현으로 표현했다.

조관우 | 가성이 뛰어난 조관우의 목소리를 표현했다.

이선희의 아름다운 강산 | 열창하는 이선희의 열정과 목소리 톤을 표현했다.

송창식의 고래사냥 | 송창식의 구수하고 흥겨운 이미지와 고래의 이미지를 표현했다.

애완견과 불독 | 애완견의 작고 귀여운 이미지와 불독의 사나움을 비교하여 표현했다.

가마솥 | 무겁고 견고한 이미지의 가마솥의 형상을 담아 표현했다.

임꺽정 │ 임꺽정의 용맹함과 듬직함, 사나이다움을 표현했다.

드라큐라 │ 듀라큐라의 무섭고 섬뜩한 표현과 피를 흘리는 모습을 형상화 하여 표현했다.

장군 │ 힘센 장군을 굵고 강한 느낌으로 표현했다.

폭탄 │ 폭탄이 터지는 느낌을 주기 위해 먹물의 번짐 효과를 이용해서 표현했다.

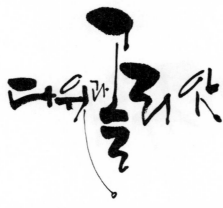

다윗과 골리앗 │ 다윗의 작고 용맹함과 돌팔매와 골리앗은 거인 이미지를 표현했다.

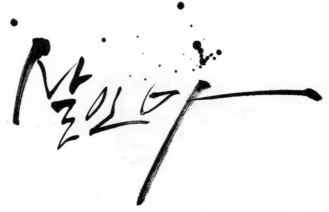

살인마 │ 살인마의 잔혹성과 그 결과를 표현했다.

note

문장으로 쓰는 청목 캘리그라피는 많은 변화를 표현한 것이기 때문에 실전 연습을 위해 꼭 필요한 학습이다. 문장은 어떤 내용이냐에 따라 글의 배치 등 구성에 영향을 준다. 따라서 구성에 대한 글의 배치 연습이 필요하다.

14일차

문장으로 쓴
청목체
캘리그라피

작품 구도로 보는
청목 캘리그라피 예시

캘리그라피의 문장에서 구성은 다음과 같은 규칙이 있다.

문장에서 강조할 주인공을 선택하도록 한다. 주인공 단어는 강조해서 써야 한다. 강조는 크기와 선의 굵기와 관련 있다. 그리고 작게 써야 할 조연단어도 있다. 주로 '은' '는' '가' 등과 '습니다' '합니다' 등이다. 이때 중요하지 않은 단어는 작고 선이 가늘게 써야 한다.

멋진 캘리그라피의 비법 중 하나는 글자의 가로방향의 공간을 줄이고 세로의 글자의 공간을 줄여 글자와의 여백을 최소화는 것이 포인트다. 선을 길게 빼거나 거칠게 표현하는 변화는 전체적으로 문장의 힘을 표현하기 때문에 적절히 사용하면 아름다운 조형미를 표현할 수 있다.

여기 예시로 제시된 청목체의 특징은 다음과 같다.

글자의 크기가 다르다. 선의 굵기가 5단계 이상으로 변화가 심하다. 글자의 높낮이가 있다. 글자의 선이 거칠고 가늘고 등 질감의 차이가 있다.

이렇게 청목체는 기존의 캘리그라피에서 볼 수 없는 서체의 다양한 변화와 필압을 통해 표현하는 것이 특징이다. 때문에 다른 캘리그라피보다 배

우기가 쉽지 않다. 특히, 문장 쓰기는 고난도의 기술이 필요하며, 감각이 동반되지 않으면 쉽지 않다.

여기서 문장 쓰기의 기본 개념을 이해하도록 몇 가지를 전하고자 한다.

첫째, 청목체 문장은 글의 흐름이 중요하다. 글의 흐름은 곡선의 흐름을 통해 자연스럽게 표현되어야 한다. 또한, 글자의 크기를 고려하여 흐름을 만들어 가야 한다. 글자의 크기 조절과 높낮이를 조절하면서 아래로 흐름을 잡아야 한다.

둘째, 청목체에서 피압을 통해 입체감을 최대한 표현해야 한다. 이는 글자의 수가 많기 때문에 글자의 굵기 변화와 크기 변화로 다양한 표현을 해야 답답하거나 심심하지 않게 표현할 수 있다.

셋째, 청목체에서 강조는 확실하게 차별되어 표현해야 한다. 마치 드라마 주인공을 세우듯 중요한 단어를 강조하여 표현하면 전체 글의 힘이 생긴다.

넷째, 중요하지 않은 단어, 즉 조사 등 은 되도록 가늘고 작게 표현해야 한다. 가늘고 작아도 글자마다 선의 굵기가 다르게 표현하도록 해야 지루하지 않게 표현된다.

다섯째, 문장에서 가장 중요한 것은 글의 여백을 줄이고 덩어리감을 최대한 살리는 것이 핵심이다.

청목체 문장은 반복해서 그 감각을 익혀야 완성된다. 연습을 통해 아름다운 문장의 흐름을 배울 수 있다.

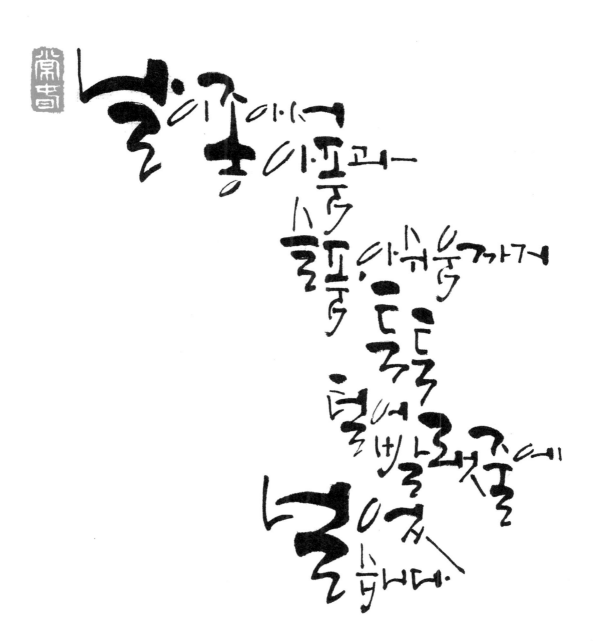

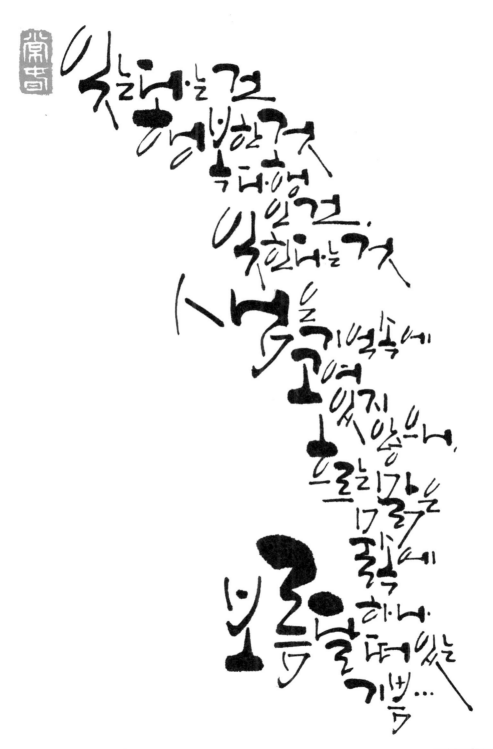

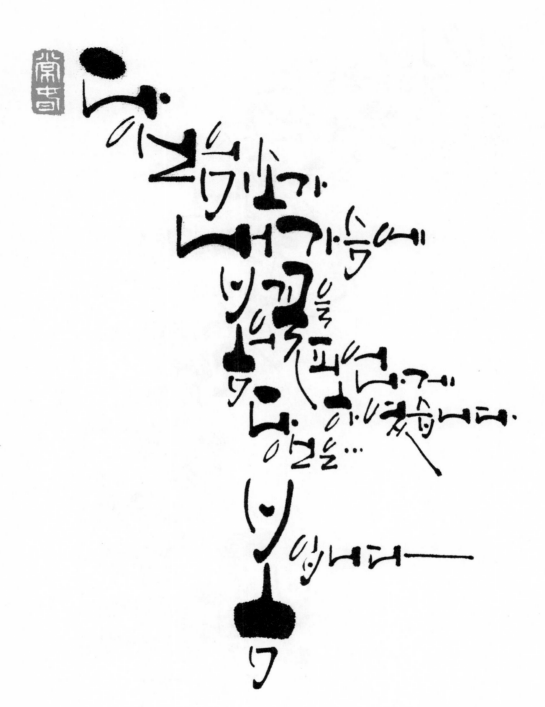

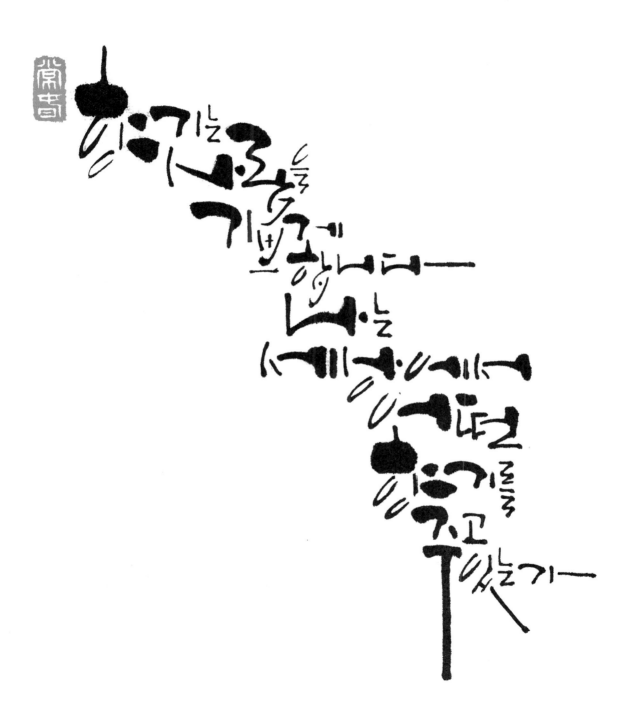

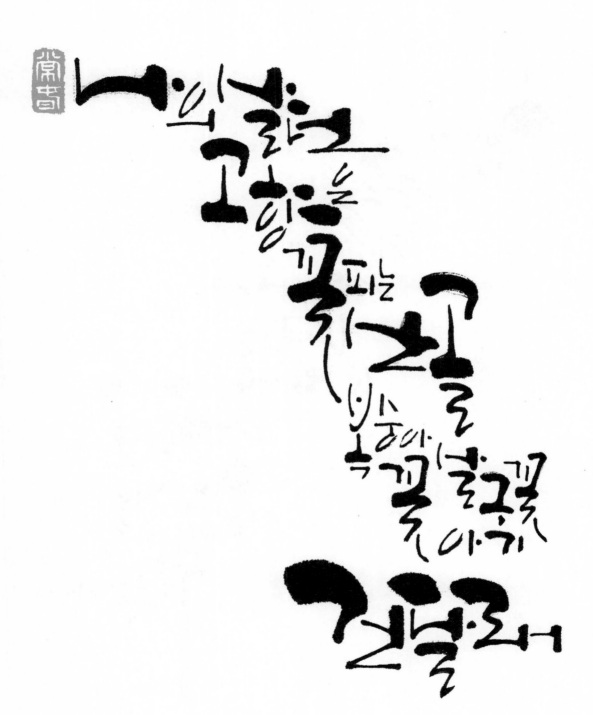

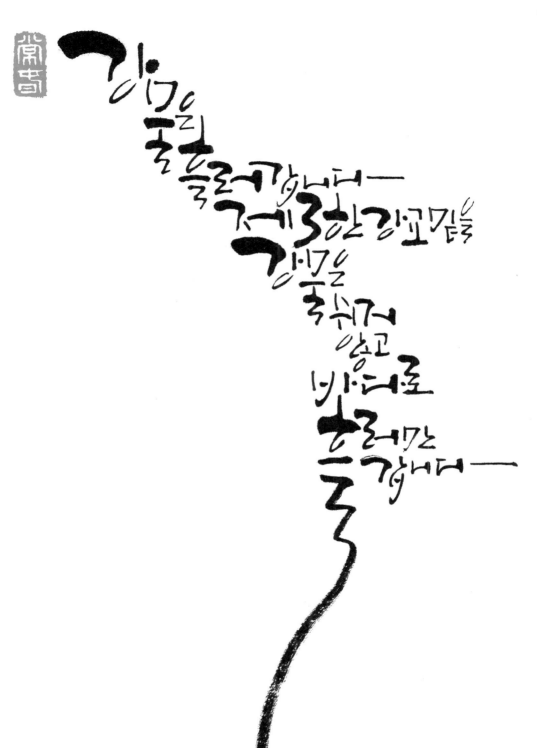

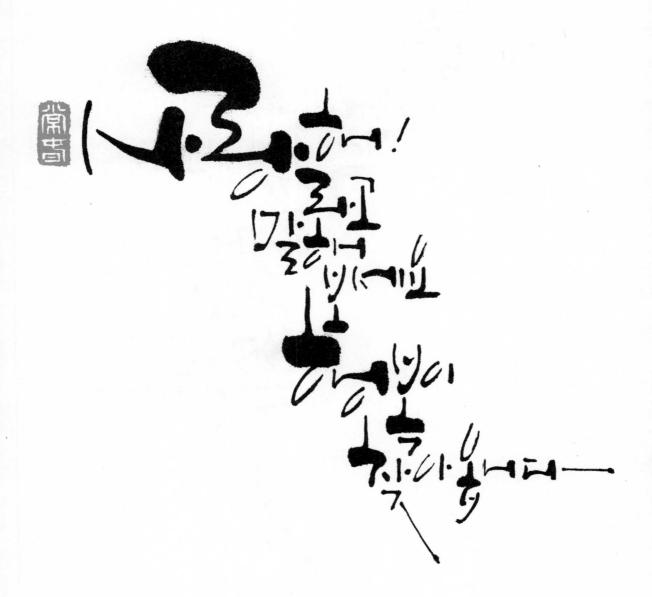

166

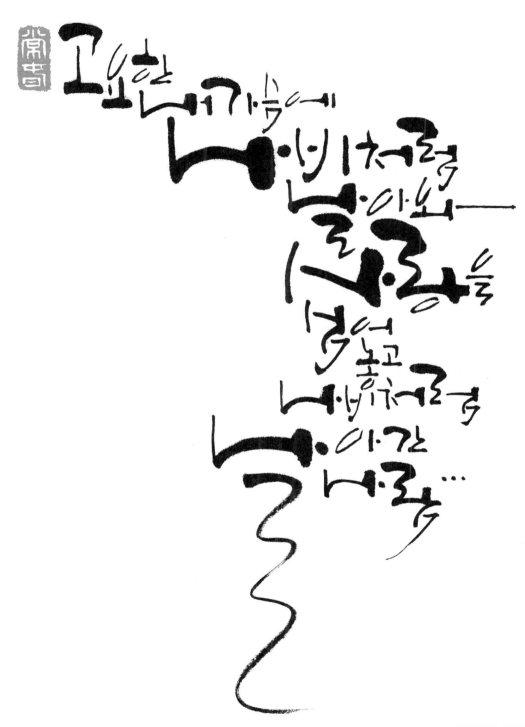

고요한 새가슴에
나비처럼
날아요
사랑을
넣어놓고
나비처럼
이간
날개로…

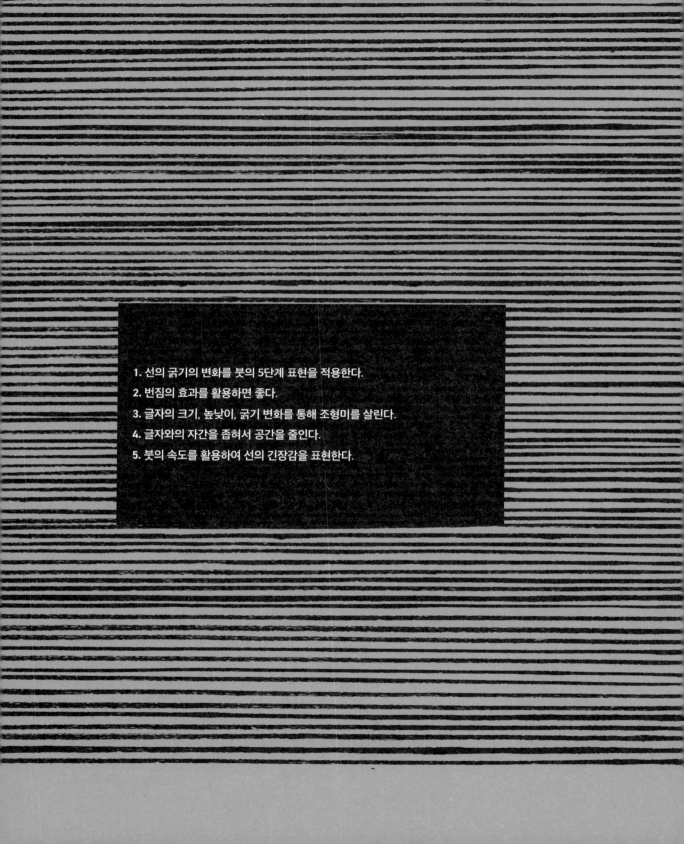

1. 선의 굵기의 변화를 붓의 5단계 표현을 적용한다.
2. 번짐의 효과를 활용하면 좋다.
3. 글자의 크기, 높낮이, 굵기 변화를 통해 조형미를 살린다.
4. 글자와의 자간을 좁혀서 공간을 줄인다.
5. 붓의 속도를 활용하여 선의 긴장감을 표현한다.

한자와 영어로
써보는
캘리그라피

한자로 써보는 캘리그라피

한자를 표현하는 것도 한글과 마찬가지로 조형미를 통해 표현한다. 그 구조가 한글의 획과 비슷하므로 똑같이 적용해서 써보면 도움이 될 것이다. 한자는 한글과는 조금 차이가 있다. 특히 한자의 획수가 다양하므로 한글보다 더 다양한 표현이 가능하다. 획수가 작은 한자와 많은 한자와의 조화를 고려하여 비례와 강조를 통해 표현한다면 멋진 한자 캘리그라피를 쓸 수 있다.

한자 캘리그라피를 연습할 때는 우선 천자문을 통해 쉬운 글자부터 시작하면서 점점 흔히 알고 있는 단어와 사자성어 한자로 진행하면 재밌는 캘리그라피를 쓸 수 있다.

여기서 조형적 한자 표현은 다음과 같이 고려해야 한다.

첫째, 선의 굵기 변화 5단계 표현을 적용한다.

둘째, 번짐의 효과를 활용하면 좋다.

셋째, 조형적인 표현을 위해 글자의 크기 변화, 높낮이의 변화, 굵기의 변화를 통해 조형미를 살린다.

넷째, 글자와의 자간을 좁혀서 공간을 줄인다. 글자의 면을 인식하도록 자간을 줄여 표현한다.

다섯째, 붓의 속도를 활용하여 선의 긴장감을 표현한다. 얇은 선이나 굵은 직선이나 곡선의 강조할 부분은 붓의 속도감이 조형미를 나타내는 데 좋다.

한자 캘리그라피 청목체

한자의 캘리그라피는 한글의 표현에 비해 복잡하다. 그것은 한자가 가지고 있는 특성이 한글과 다르기 때문이다. 가장 큰 다름은 획수의 변화다. 획수가 많은 것과 적은 것과의 조화를 맞추는 것. 다양한 선과 점이 있어서 상호 조화를 맞추는 것 등이 바로 그것이다.

청목체의 한자 표현의 특징은 선의 두께와 힘 조절에 의한 변화다.

앞선 5단계 선 연습에서 충분히 학습이 되었다면 한글을 표현하듯이 5단계의 선의 굵기를 고려하여 한자를 써 보도록 한다.

우선 한자 표현에서 어떤 선을 굵고 가늘게 표현할지 쓰기 전에 연필이나 볼펜을 써보는 것도 중요하다. 굵고 가는 선의 조화를 맞추는 것이 한글보다는 어렵다. 때문에 많이 써서 아름다운 글자를 만들어 내는 과정이 필요하다.

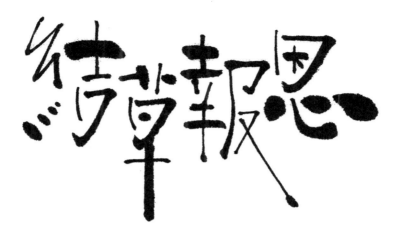

결초보은 | 선의 5단계 표현으로 굵고 가는 선의 차이를 주어 획수가 많아서 뭉쳐져 보이는 것을 피한다.

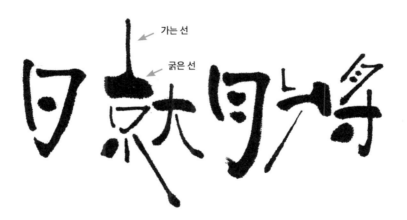

일취월장 | 사자성어의 4글자 한자는 최대한 다양하게 표현할 필요가 있다. 굵기의 변화와 높낮이의 변화 그리고 크기의 변화를 유심히 보면 도움이 될 것이다. 선으로 표현되는 몇 개의 사례를 점으로 표현하여 조형미를 주었다. 한 글자 안에서도 굵기의 변화를 주어 입체감을 표현했다.

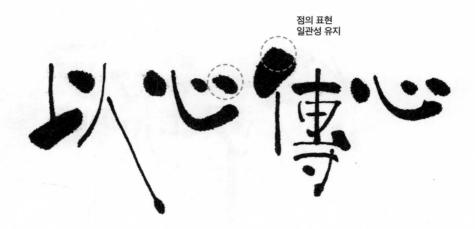

이심전심 │ '傳'자를 유심히 보면 5단계의 굵와 1단계의 굵기가 함께 사용했다. 선의 굵기의 변화가 주는 입체감을 느낄 수 있도록 하였다.

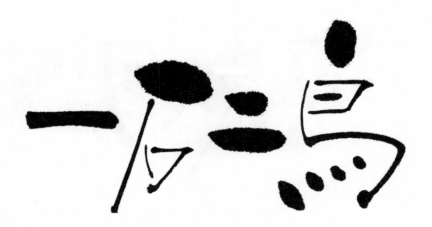

일석이조 │ 번짐 효과를 최대한 살리고 매끈한 선의 질감과 대비하도록 표현했다.

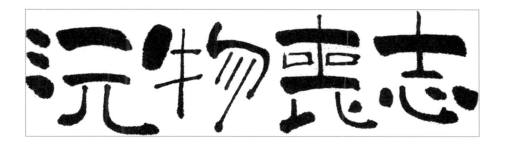

완물상지 | 글자 형태의 통일성을 강조한 경우

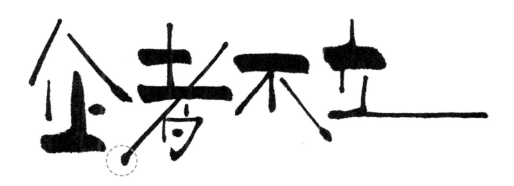

기자불입 | 포인트 강조에 대한 사례

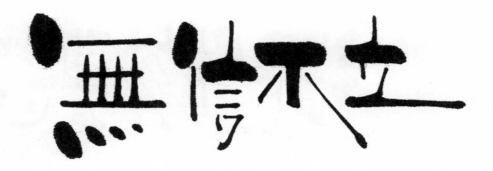

무신불입 | 붓의 질감을 나타낸 사례

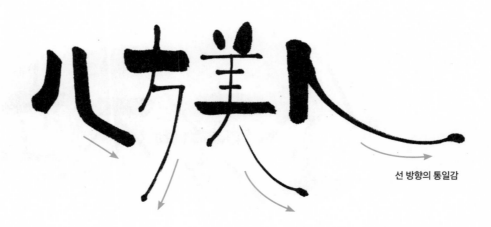

선 방향의 통일감

팔방미인 | 선의 조형적 아름다움을 표현한 사례

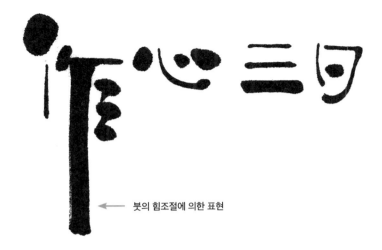

← 붓의 힘조절에 의한 표현

작심삼일 | 붓의 힘조절에 의한 거칠고 힘찬 표현의 사례

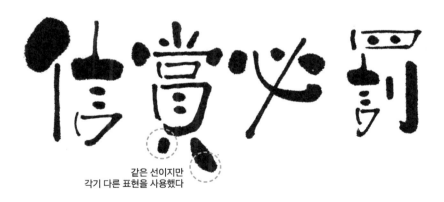

같은 선이지만
각기 다른 표현을 사용했다

신상필벌 | 점과 선의 굵기와 질감에 의한 표현

영어로 써보는 캘리그리피

영어 문장은 한글처럼 받침이 없기 때문에 지루할 수 있다. 그러므로 강조와 비례를 고려하여 표현하는 것이 좋다. 특히 강조할 단어는 과감히 표현하고 선의 표현은 물 흐름처럼 자연스러운 붓의 궤적이 나와야 한다.

우선 단어를 통해 아름다운 캘리그라피를 만들어봐야 한다. 조형미가 어떻게 표현되는지 연습을 해서 나름의 아름다운 글씨의 완성을 이끌어내야 한다. 영어는 앞서 언급한 것처럼 받침이 없기 때문에 단순한 선의 단어보다는 선이 많은 영어 철자를 선택해서 강조하고 부각할 대상을 정하면 쓰는데 도움이 될 것이다.

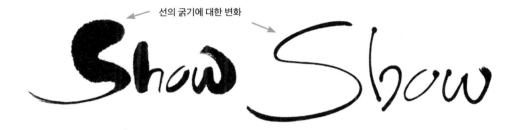

선의 굵기에 대한 변화

show │ 굵기의 변화를 비교하면서 보면 된다. 느낌이 서로 다르게 느끼도록 다양하게 시도해볼 필요가 있다. 특히, 상업목적이라면 의뢰자의 의도에 따라 선의 굵기와 강조에 대한 변화, 비례감을 고려하여 써야 한다.

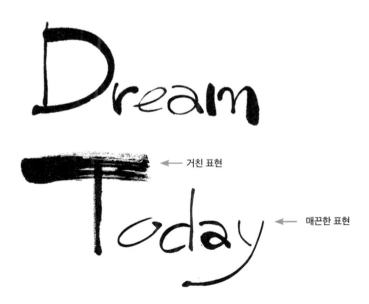

거친 표현

매끈한 표현

Dream, Today │ 첫 글자에 대한 강조와 개성 표현의 사례

15일에 끝내주는 청목 캘리그라피

Merry
Chistmas

Light

English

Design

Dont
be
Sad

Thank you

붓의 자유로움을 극대화하여 귀엽고 가독성이 높게 표현

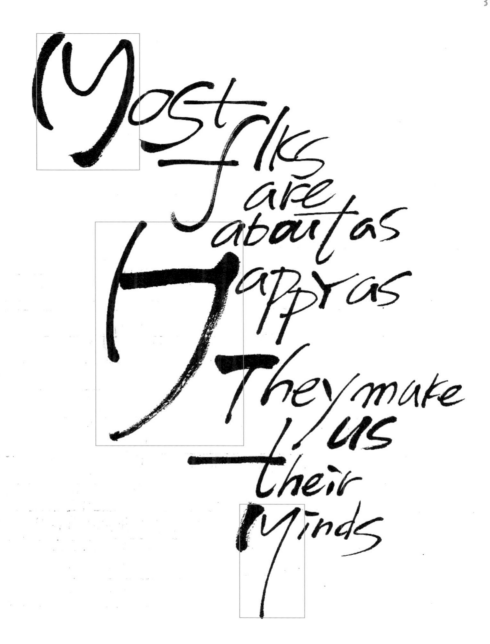

대부분의 사람은 마음먹은 만큼 행복하다 | 문법적으로는 맞지 않으나 강조하고자 하는 주요 단어를 대문자로 표현했다.

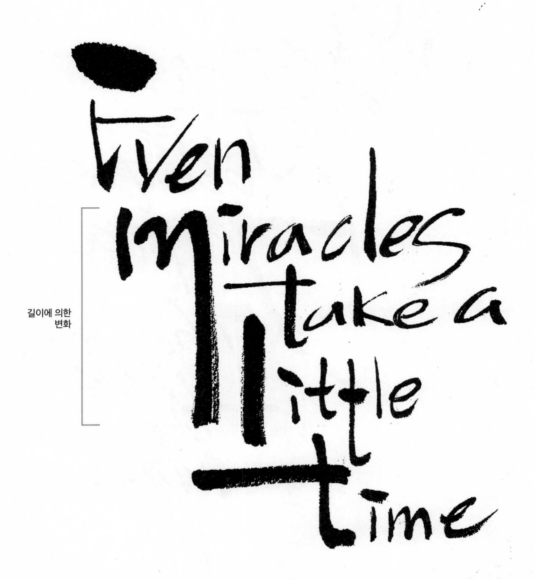

길이에 의한
변화

아무리 기적이라도 시간이 좀 필요하다 │ 전체적으로 세로선을 강조하고 덩어리감을 주었다. 선의 굵기의 변화를 통해 통일감에 변화를 준 캘리그라피다. 특히, m자의 길이 변화를 주목할 필요가 있다. 길이의 변화를 주면 조형적인 아름다움이 연출된다.

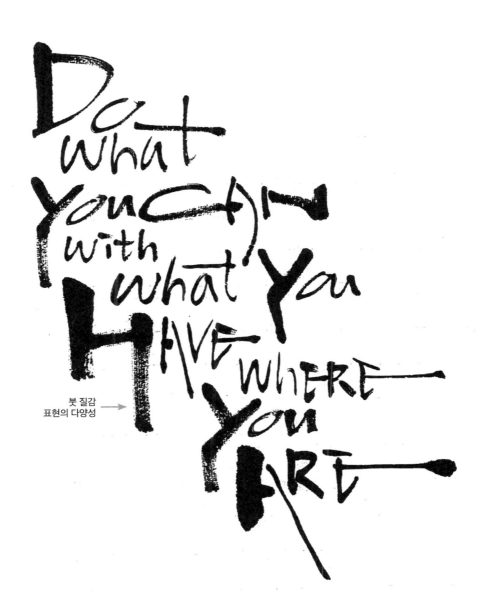

붓 질감
표현의 다양성 →

당신이 있는 곳에서 당신이 가진 것으로 당신이 할 수 있는 것을 하라 | 강조하고 싶은 단어를 굵고 큰 획으로 쓰고, 그 사이사이 빈 공간에 글자들을 사이좋게 배치하는 느낌으로 표현했다.

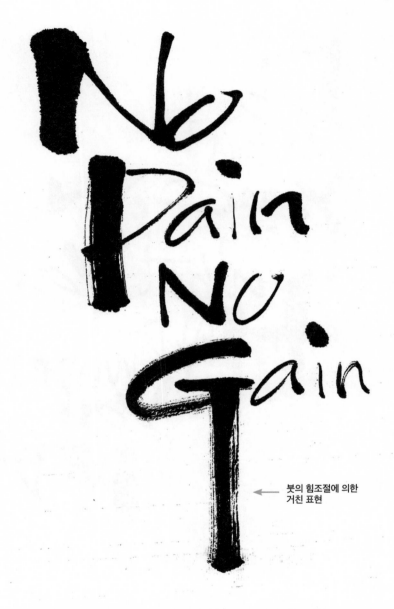

붓의 힘조절에 의한
거친 표현

고통 없이 얻어지는 것은 없다 | 너무 간단명료한 문장이며 반복되는 글자가 있으므로 재미있는
조형이 되도록 표현했다.

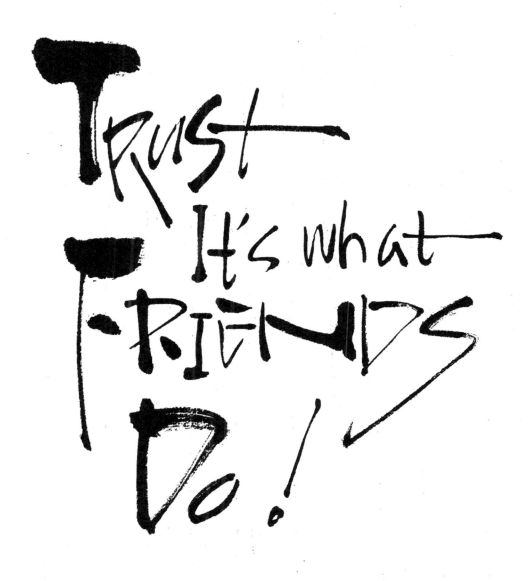

그냥 믿어. 친구란 그런 거니까! | 독특한 조형으로 표현했다. 중요한 단어 FRIEND는 모두 대문자로 강조했다.

15일에 끝내주는 청목 캘리그라피

Bloem
where you are
planted

당신이 선 그곳에서 꽃은 피워라 │ 꽃망울 피어나는 모습이 느껴지도록 부드러운 필기체로 표현했다.

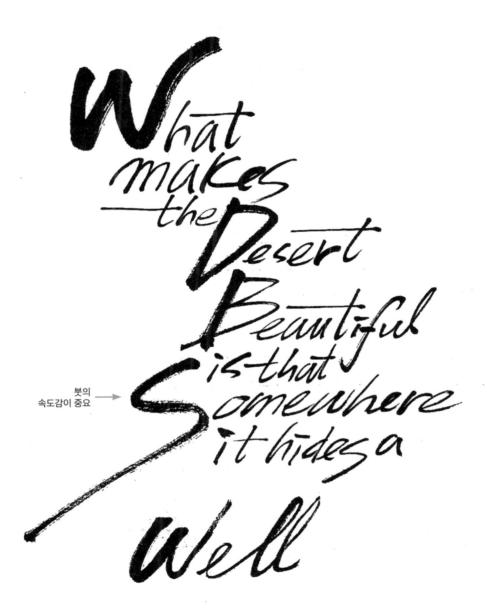

붓의
속도감이 중요 →

사막이 아름다운 이유는 사막 어딘가에 샘을 숨기고 있기 때문이다 | 강조하고자 하는 주요 단어를
대문자로 또는 굵거나 크게 표현했다.

캘리그라피를 이용하여 제작한 작품의 사례다. 캘리그라피작품은 의뢰한 대상의 성격을 고려하여 제작하는 것이 특징이다. 컬러나 배치, 선의 흐름과 배치 등 여러 작품을 써서 의뢰자의 선택을 통해 선정되는 것이 보통이다.

한 사진과 캘리그라피의 콜라보레이션의 작품을 보면서 캘리그라피가 성격이 다른 예술작품과 함께 융복합의 새로운 예술의 세계를 만들어 낼 수도 있다. 이것은 캘리그라피의 세계가 예술의 무한성을 나타내는 것이며 그 가치가 높고 다양하다는 것으로 이해했으면 한다.

캘리그라피는 상업적으로도 상당한 경쟁력이 있다. 각종 간판이나 상품 타이틀, 영화나 연극 포스터의 타이틀, 기업행사의 타이틀, 각종 이벤트나 축제의 타이틀, TV 등 매스미디어의 타이틀로 점점 그 영역이 넓어지고 있다.

당선작 상금 1천만원 + 책 출간 특전

calligraphy ⓒ 김상돈

상상하라
당신만의
대한민국
Imagine
your
Korea

calligraphy ⓒ 김상돈

힘내라 대한민국!

GO FOR IT, KOREA!

Вперед, Корея!

¡ÁNIMO COREA!

加油、大韩民国!

 재외동포재단

 한국YMCA전국연맹
National Council of YMCAs of Korea

calligraphy © 김상돈

calligraphy © 김상돈

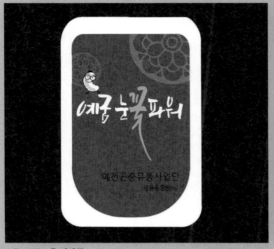

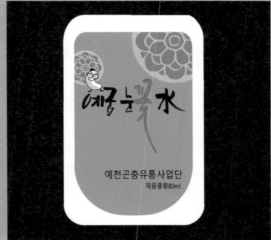

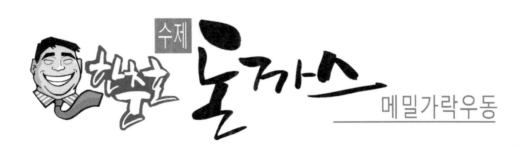

calligraphy ⓒ 김상돈 | photograph ⓒ 고광준

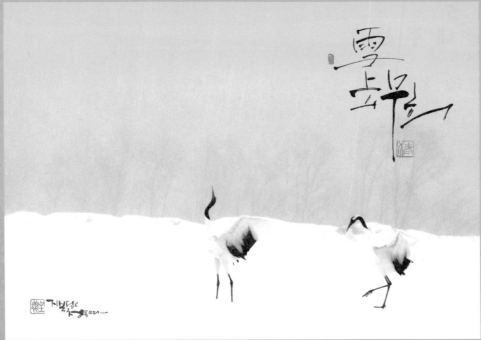

calligraphy ⓒ 김상돈 | photograph ⓒ 고광준

15일에
끝내주는
청　　목
캘리그라피

초판 1쇄 발행　2021년 04월 15일

글쓴이　　김상돈
펴낸이　　김왕기
펴낸곳　　**푸른e미디어**
　　　　주소　　　경기도 고양시 일산동구 장항동 865 코오롱레이크폴리스1차 A동 908호
　　　　전화　　　(대표)031-925-2327, 070-7477-0386~9
　　　　팩스　　　031-925-2328
　　　　등록번호　제2005-24호.(2005년 4월 15일)
　　　　홈페이지　www.blueterritory.com
　　　　전자우편　book@blueterritory.com

디자인　　푸른영토 디자인실

ISBN 979-11-88287-23-9　03600
ⓒ김상돈 2021